KB167648

경남지역 영화史

– 마산의 강호 감독과 창원의 리버티늬우스

경남지역영화사
–마산의 강호 감독과 창원의 리버티니우스
ⓒ 2015. 이성철

지은이 이성철　**초판 1쇄 발행** 2015년 5월 1일
펴낸곳 호밀밭　**펴낸이** 장현정　**편집/디자인** 소풍디자인
등록 2008년 11월 12일(제338-2008-6호)　**주소** 부산 수영구 광안해변로125 남천K상가 B1F
전화 070-7530-4675　**팩스** 0505-510-4675
전자우편 homilbooks@naver.com　**홈페이지** www.homilbooks.com

ISBN 978-89-98937-23-2　93600

※ 이 책에 실린 글과 이미지는 저자의 허락 없이 사용할 수 없습니다.

이 도서의 국립중앙도서관 출판예정도서목록(CIP)은
서지정보유통지원시스템 홈페이지(http://seoji.nl.go.kr)와
국가자료공동목록시스템(http://www.nl.go.kr/kolisnet)에서 이용하실 수 있습니다.
(CIP제어번호: CIP2015012102)

경남지역
영화史

– 마산의 강호 감독과 창원의 리버티늬우스

이성철 지음

서 문

　경남지역의 문화 활동은 어느 지역 못지않게 활발하다. 특히 일제
강점기와 한국전쟁 전후의 시기에는 경남지역 민족운동가들의 활동과
전국 각지에서 모여든 문화인들의 활동이 마산 등을 중심으로 매우 다
양하게 펼쳐졌고, 그들의 활동 기록들은 비교적 잘 남아있는 편이다.
그러나 유독 영화부문에 관한 활동과 그 기록들은 단편적이거나 산발
적으로 흩어져있어 그간 이 부문의 발자취와 성과들에 대해서는 잘 알
려진 바가 없다. 물론 경남지역의 영화부문에 관한 기록들이 전혀 없
는 것은 아니다. 그러나 이들 기록들의 대부분은 개인들의 기억에 의
존한 회고록에 일부 반영되어 있다거나, 몇몇 뜻있는 분들의 자료정
리 등의 형태로만 존재한다. 물론 이러한 선행 자료들이 후학들의 연
구에 큰 도움이 되고 있음은 사실이다. 그러나 그 기록들이 단편적이
거나 사실과 부합되지 않는 점들이 눈에 띄고, 경남지역의 영화관련
서술들도 대부분 영화 그 자체의 텍스트나 그에 얽힌 스토리텔링(배
우나 극장 등)에 머물러 있는 상태이기 때문에 다소 아쉬움이 남는다.

우리나라에서 영화는 일제 강점시기에는 문화정책의 일환으로, 레이먼드 윌리엄스가 말한 일종의 '부드러운 테러'로 다가왔고, 한국전쟁 전후의 시기에는 '문화적 냉전'의 기제로 대중들에게 널리 유포되었다. 이는 비단 한국만의 문제가 아니라 식민지와 전쟁의 경험을 겪은 국가들에게 공통적으로 나타난 현상이었지만, 이 시기의 영화에 대한 기억과 전망에 관한 역사적인 사실들은 많은 부분 유실의 위기에 놓여있다고 해도 과언이 아닐 것이다. 이 책에서 처음으로 소개되는 경남 마산의 강호 감독과 창원의 리버티늬우스 역시 이러한 사정에 놓여있었다. 강호 감독의 경우는 한국영화사에서 거의 잊힌 존재였다. 그래서 필자는 지역의 몇몇 전공자들의 구전으로만 전해져오던 그의 활동을 오롯이 되살려보고 싶었다. 그가 남긴 무성영화의 필름들은 남아있지 않고, 그가 남긴 영화운동에 관한 비평문들은 읽어내기 힘든 형태였다. 그러나 이곳저곳에 흩어져있는 그에 관한 기록들의 조각을 맞추고, 그가 태어난 고향마을을 답사하고, 지역문화 활동에 깊은 애정을 지니고 있는 사람들의 증언들을 통해 잊힌 강호를 다시 불러낼 수 있었다. 그리고 창원의 리버티늬우스의 경우는 미공보원의 뉴스영화와 문화영화 등을 연구한 김한상 박사의 도움이 컸다. 몇 년 전 한국사회학회가 마산 경남대학교에서 열렸을 때, 필자는 그의 논문 발표를 들을 수 있었다. 그의 발표는 전국 차원에서 전개된 미공보원의 영화 활동에 관한 것이었지만, 그 발표 중에 창원 상남동에서 미공보원의 활동이 있었다는 짧은 언급이 있었다. 이후 창원의 상남동 용지리에서 약 15년간 활동했던 미공보원 상남영화제작소의 활동에

관한 연구를 시작할 수 있었다. 이를 통해 당시 창원은 한국영화의 메카였고, 동양의 작은 헐리우드라고 불린 사실도 알게 되었다.

마산의 강호 감독과 창원의 리버티늬우스는 지금껏 한국영화사에서 공백으로 남아있었다. 이러한 배경에는 여러 가지 이유가 작용했을 것이다. 강호 감독의 경우 비록 중앙에서 활동한 경력이 대부분이었지만 그의 활동 내용이 카프의 문화운동이었다는 점과 월북인사라는 점 등이 그를 진지하게 검토할 기회를 갖지 못하게 한 일종의 레드 콤플렉스가 작용한 측면도 있었을 것이다. 한편 창원의 리버티늬우스는 지역의 관심 있는 분들 사이에서는 간간히 구전으로 전해져 온 사실이 있지만 이에 대한 본격적인 탐구는 전혀 이루어지지 않았고, 기왕의 짧은 언급들에는 사소한 잘못들이 발견되기도 하였다. 이 책을 준비하면서 바로잡을 수 있었다. 그리고 지역영화사는 한국영화사와 상보적인 관계에 있음도 재확인할 수 있었다. 왜냐하면 지역과 중앙은 형식논리학에서 말하는 중앙과 변방의 관계가 아니라, 보편성 속에 특수성이 놓여있고 특수성 속에 보편성이 관철되는 변증법적 관계이기 때문이다. 그러므로 지역영화사에 대한 연구는 한국영화사의 내용과 깊이를 더욱 풍부하게 할 수 있을 것이다.

조그만 책을 준비하면서 많은 분들의 도움을 받았다. 지역의 지리와 문화, 그리고 역사에 깊은 조예를 지니고 계신 허정도, 유장근 선생님, 지역사회운동과 문화사에 밝은 박영주, 송창우 선생님, 그리고

지역영화에 관한 한 독보적인 존재인 이승기 선생님 등의 도움이 없었다면 이 책은 생기를 잃었을 것이다. 그리고 초고가 완성되었을 때 이를 지역의 독자들에게 먼저 알려준 경남도민일보와 문화부 기자들에게도 감사의 말씀을 드린다. 이 책이 지역영화사에 관한 새로운 발굴이라고는 하지만 해 아래 새로운 것은 없다. 그리고 이 책에서 다루고 있는 시기는 1920년대부터 1960년대까지이지만 정작 30~40년대의 이야기는 비어있다. 이 책을 계기로 더욱 밀도 높고 풍부한 후속 연구들이 이어지길 바란다. 끝으로 이 책의 초고들은 〈지역사회학〉에 투고 및 게재되었던 논문들을 다시 수정하고 새롭게 알게 된 사실들을 보완한 것임을 밝혀둔다. 지역에서 1인 출판의 천로역정을 걷고 있는 호밀밭 장현정 대표와 이 책을 만들어 준 모든 출판 노동자들에게 감사드린다.

2015년 5월

리버티늬우스의 산실이었던 미공보원 상남영화제작소를 지척에 둔 연구실에서

필자 씀

경남지역 영화史
– 마산의 강호 감독과
창원의 리버티늬우스

목차

| 그림 |

| 표 |

| 사진 |

일제 강점기의 조선영화
: 1920~30년대 경남지역 강호(姜湖) 감독의 활동

경남지역
영화史

1. 문제제기 및 연구의 목적

영화의 최초 상영은 언제부터일까에 대한 논란은 많다. 즉 최초의 동영상 기기가 만들어진 때인가? 아니면 동영상의 발명자가 연구실이나 실험실에서 혼자 상영한 것이 최초인가 등의 논란이 그것이다. 그러나 영화사에서 공통적으로 합의하는 것은 관객들을 대상으로 공개된 장소에서 입장료를 받고 상영한 사례가 영화의 첫출발이었다는 점이다. 이러한 조건을 충족하는 경우가 프랑스 뤼미에르 형제의 영화들이다. 이들은 1895년 3월, 자신들의 새로운 발명품^(시네마토그라프)을 가지고 영화들을 만들어 카페에서 유료로 공개 상영하기에 이른다. 영화의 첫걸음이 시작된 것이었다^(Pearson, 2005: 37). 그렇다면 이러한 조건을 충족하는 한국에서의 영화상영의 첫걸음은 언제부터 시작되었을까? 여러 논란 끝에 실증적인 사료의 보완 등으로 1897년 10월 10일 내외인 것으로 확인된다^(김종원 외, 2001: 19-22). 비록 그 영화는 활동사진에 불과한 것이었지만 프랑스에서 첫 영화상영이 있고난 후 불과 2년여 만에 조선에서 영화상영의 첫걸음이 이루어졌다는 사실을 주목할 필요가 있다[1].

1) 참고로 영국은 1896년 2월, 러시아는 5월, 뉴욕 6월, 인도 7월, 중국 상하이 8월, 그리고 일본 최초의 영화 흥행은 1897년 2월이었다(김종원 외, 2001: 17).

그리고 이로부터 약 22년 후 조선인에 의해 만들어진 최초의 영화가 단성사 무대에 오른다. 김도산 연출의 〈의리적 구토(義理的 仇討)〉[(1919년 10월 27일)]가 그것이다[2]. 비록 이 작품은 연쇄극[(Kino Drama)]의 형태였지만 당시 대중들에게 큰 환호를 받았다. 참

2) 한국영화인협회 및 공보부는 1966년부터 이 날을 '영화의 날'로 제정하였다.

고로 연쇄극은 [(연극)] 무대에서 어떤 장면을 공연하던 중 [(옥양목으로 된)] 영사막이 무대 위에서 내려와 설치되고 일부 장면이 영사되다가 다시 실제 무대공연으로 돌아가는 형태를 띤 극을 말한다 [(안종화, 1962: 23~25)]. 그러나 이러한 연쇄극이라 할지라도 화면에 단순한 배경만 영사하는 것이 아니라 배우들의 실제 연기가 담겨 있는 것이었다[(조희문, 1999: 35)]. 이후 한국영화의 역사는 일제강점기와 미군정 등의 과정을 거치지만, 매우 빠른 속도로 대중들의 일상문화에 스며들게 된다.

〈사진 1〉 최초의 한국영화인 〈의리적 구토〉의 신문 광고

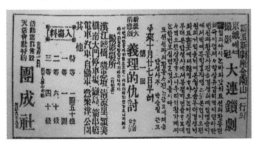

그런데 외국자본에 의한 최초의 영화 상영(영국계 자본인 조선연초주식회사에 의한 최초의 활동사진 상영을 말함)과 이에 뒤따르는 일제 강점기간 동안의 영화 역사의 서술에서 몇 가지 문제점을 찾아볼 수 있다. 즉 한국영화사를 일별해보면 다음과 같은 특징들이 나타난다. 먼저 최초의 한국영화에 대한 논쟁에 대해서는 일정한 합의가 이루어진 듯하다. 즉 대한제국 초기부터 한일 합방 이후까지 국내에 머물며 영국 공사관의 법무사를 지낸 에스터 하우스(Astor House)가 런던 타임즈에 기고한 기사(1897. 10. 19)에서 1897년 10월 상순경 조선에서 활동사진이 상영되었다는 사료가 발굴됨으로써 그동안 통설이었던 1903년 보다 5년 앞당겨지게 되었다(김종원 외, 2001:20, 25). 둘째, 일제강점기에 대한 영화사는 어느 정도 두터운 연구성과들이 쌓여있는 것을 볼 수 있다. 그러나 일제 강점기라는 역사적 특수성을 고려하지 않고 특정한 이데올로기의 측면에서 이를 살펴려다보니 특히 카프(KAPF) 소속 영화인들의 작품이나 영화활동 등에 대해서는 그 소개가 소략하거나, 자료의 한계 등으로 연구의 지체가 있음을 알 수 있다. 셋째, 무엇보다 이들에 대한 소개나 연구 자료들이 당시 중앙의 중심적인 인물들에 대한 것들이 대부분이어서 실질적으로는 당시에 유의미한 활동을 펼친 주변적인(?) 영화인들에 대한 기록이

나 평가가 매우 일천하다. 이러한 이유는 이들 영화인들 중의 일부가 월북하였거나 사회주의계열의 소재를 다룬 탓에 이들에 대한 충분한 검토와 소개가 자기 검열된 탓도 있을 것이다. 그러나 잘 알려져 있듯이 1920-30년대는 일제 강점하의 민족주의적 사회주의 또는 사회주의적 민족주의의 태동기였다는 점을 염두에 둔다면 카프 소속 영화인들에 대한 평가는 재조명되어야 할 것이다. 넷째, 지역의 문화사나 인물 연구에 있어서도 이들에 대한 언급은 다소 불확실하거나 잘못된 정보를 담고 있거나 또는 매우 단편적인 언급에 그치고 있을 뿐이다.

일제강점기하 지역의 영화인에 대한 이상과 같은 문제점들은 1920-30년대 카프 영화부 소속으로 많은 활동을 펼친 경남 마산 합포구 진전면 봉곡리 출신의 강호(姜湖) 감독의 경우에도 고스란히 나타난다. 강호 감독을 소개하려는 이유는 다음과 같다. 먼저 영화사적인 측면에서 살펴보면 1920-30년대에 집중적으로 활동한 카프 소속 영화인들의 작품과 비평활동 등은 한국영화사에 있어 기술적-내용적 측면에서 새로운 전기를 만든 계기가 되기 때문에[이효인. 1992: 58-59], 강호 감독의 활동을 살펴봄으로써 이에 대한 내용을 구체적으로 확인할 수 있을 것이

다. 둘째, 지역문화사의 측면에서 강호 감독을 살펴볼 필요성이 있다. 그동안 국내에는 잘 알려지지 않았지만 경남의 창원에는 1952년부터 미공보원 상남영화제작소가 설치되어 15년간 활동하면서 초창기 한국영화계의 인력양성과 기술 습득의 역할을 가능케 한 '한국영화의 메카'였다는 역사적 평가를 받고 있는 배경이 있고[이성철, 2013]. 그리고 마산에서는 1910년 최초의 극장[환서좌]이 설립[김형윤, 1996/1973: 30]되는 등, 영화와 관련된 역사가 비교적 오래되었음에도 불구하고 이러한 역사적 사실과 활동인물들에 대한 연구와 평가가 매우 일천하기 때문이다. 특히 강호 감독이 본격적으로 활동한 1920-30년대에 대한 연구는 거의 전무한 실정이다[3]. 그러므로 강호 감독의 작품 및 비평활동 등을 살펴봄으로써 경남지역의 초창기 영화사에 대한 연구 등을 시작할 수 있기 때문이다.

3) 그러나 다행히 강호 감독에 대한 경남지역의 선구적인 연구와 언급들이 몇 몇 존재한다(송창우, 2010; 이장열, 2012; 이승기, 2013 등).

이러한 연구목적과 문제의식 하에 전개될 본 글의 구성은 다음과 같다. 2장에서는 강호 감독이 활동했던 1920-30년대 조선의 사회경제적 상황에 대해 살펴보도록 한다. 왜냐하면 그의 작품이나 비평자료들에 나타나는 내용들은 당시의 시대적 상

황과 매우 밀접한 연관성을 지니고 있기 때문에 이 시기의 사회적 상황을 살펴보는 것은 강호 감독에 대한 지식사회학적 접근이 될 수 있고 그의 작품이 담고 있는 영역가정^(domain assumption)이기도 하기 때문이다. 3장에서는 그동안 잊혀져있던 강호 감독의 개인적인 생활사와 영화인으로서 그의 활동에 대한 소개와 당시의 카프 영화에 대한 평가 등이 소개될 것이다.

2. 1920-30년대 조선의 사회-경제적 상황[4]

1) 한국에서의 자본의 본원적 축적과정

역사의 흐름에는 오늘 봉건주의 끝, 내일부터 자본주의 시작이라는 것은 없다. 뜨거운 한 여름 속에 가을 기운을 담고 있는 입추라는 절기가 들어 있듯이 모든 사회현상에는 하나의 기운이 승하면 이에 저항하는 새로운 기운이 움돋기 마련이다. 그래서 우리들은 여름 속의 입추를 두고 "이제 여름은 끝났다"라거나, "가을이 시작되었다"라는 말들

[4] 이 장의 서술은 강동진(1980), 김경일(1992), 김용섭(1980), 방현석(2000), 장석준 외(2001) 등의 선행연구들을 참고한 것이다. 따로 본문 속에 표기하지 않는다.

을 하곤 한다. 계절의 변화를 두고 말하는 이러한 모습은 우리 사회에서 자본주의는 언제부터 시작이 되었느냐는 논쟁에서도 고스란히 나타나고 있다. 즉 서구사회와 마찬가지로 우리나라에서 자본주의의 씨앗이 구체적으로 발아한 시기, 다시 말하자면 노동자계급의 역사적 등장 시점에 대해서도 논란들이 많다 (참고로 문헌상에서 우리나라에 임금 노동자가 처음 등장한 것은 1781년의 「추관지」라는 책에서 최초로 발견된다고 한다. 이 책에서는 임금 노동자를 '고공' (雇工)이라 칭하고 있다). 그러나 이러한 논란들은 이 글의 주된 관심이 아니기 때문에 우리나라에서 자본의 첫 출발부터 이윤의 확보가 용이하도록 사회적인 기반이 창출되었던 시기를 살펴보도록 한다. 다시 말하자면 봉건제적 신분과 생산수단으로부터의 자유가 대규모로 이루어졌던(즉 이로 말미암아 임금노동자가 역사적으로 창출하게 된) 시기를 한국에서의 본격적인 자본의 본원적 축적과정으로 삼도록 할 것이다.

대개 이 시기는 1920년대부터 논의된다. 그 이유는 일제에 의해 강압적으로 시행되었던 토지조사사업의 결과가 1920년대 이후 한국 자본주의의 원형에 크게 영향을 미쳤기 때문이다. 토지조사사업은 을사조약(1905년. '을사늑약(肋約)' 이라고도 한다) 이후 1910년부터 1918년에 이르기까지 모두 4차례에 걸쳐 진행

되었는데, 이 결과 전 국토의 약 62% 정도가 조선총독부의 수중에 들어가게 되었다. 조선총독부는 강탈한 토지들을 한편으로는 동양척식주식회사 등과 일본 본토로부터 건너온 사람들에게 무상 또는 헐값으로 불하하여 일본인 대지주가 출현하도록 하고, 다른 한편으로는 식민지 수탈경제의 기반을 마련하였던 것이다^(참고로 1921년의 조사에 따르면 100정보 이상의 대지주가 조선인 가운데는 426명이 있었으나, 일본인 가운데는 487명이었다. 그리고 1927년에는 전자는 334명, 후자는 553명이었다). 조선총독부가 토지를 강탈한 방법은 여러 가지가 있었으나, 그 중에서도 가장 대표적인 것이 문서 없는 땅이나 불충분한 문서만 있는 땅들을 모조리 몰수하여 국유화(?)한 것이었고, 그 동안 미개간 땅을 개척하여 경작해온 사람의 소유로 인정되었던 토지들을 모두 몰수한 것 등이었다. 이 결과 대다수의 소토지 경작자들은 자기 땅으로부터 유배당하여 화전민으로 들어가든지 ^(1916년= 24만 5천 명 정도, 1933년= 144만 명), 아니면 잔존하던 반봉건적 소작제도에 더욱 얽매이게 되는 결과를 가져오게 되었으며, 만주 등지로 유랑 길에 오를 수밖에 없었다^(1917년에서 1927년까지 일본으로 건너간 자는 67만 명, 1909년에서 1925년까지 그 밖의 각지로 나간 자는 27만 8천 명이나 되었다). 그리고 또 많은 농민들은 밤 봇짐을 싸들고 도시로 나올 수밖에 없게 되었다. 이들의 대부분은 막노동이나 구걸 등으로 생계를 연명

하게 되고, 그 중의 극히 일부분은 일본인 또는 조선인 자본가들이 경영하던 사업장에 노동자로 들어서게 되었던 것이다.

　한편 1910년대의 토지조사사업과 더불어 1920년대에 본격화된 산미증산계획도 노동자계급의 폭력적 창출에 일조한 역사적 사건이었다. 산미증산계획에 따른 일제의 수탈은 전국적인 것이었으나 그 폐해가 집중적으로 발생한 곳은 함경도 지역이었다. 함경도 지역은 대토지 소유와 지주-소작관계가 뚜렷한 특징으로 자리 잡고 있던 삼남지방^(전라도, 경상도, 충청도)과는 달리 자작농과 소농 중심의 농업지대였다. 일제는 이미 관개^(灌漑)가 되고 있던 이들 지역에 수리조합을 강제적으로 설치하여 고액의 수리조합비를 거두어 들였다. 이 결과 수많은 농민들이 수리조합비를 제대로 내지 못하게 되고, 이것이 빚 덩이가 되면서 그들이 소유하고 있던 토지들을 어쩔 수 없이 방매하게 되었던 것이다. 즉 이로 인해 자작농과 소농민층의 급속한 하강분해가 이루어졌던 것이다. 농민들이 내놓은 토지들은 앞서 언급한 동양척식주식회사나 대지주들이 헐값에 사들이게 되었다.

　이처럼 우리나라에서의 근대적 노동자계급의 형성은 일제라

는 제도적 폭력기구에 의해 강압적으로 창출되었음을 알 수 있다. 물론 여기에는 1930년대부터 시작된 세계 대공황도 한 몫 하였음을 덧붙여 둔다. 단지 서구의 축적과정과 다른 점이 있다면 우리나라의 자본주의 출발이 서구처럼 비록 폭력적이었다 할지라도 내부로부터의 자생적 발현이 아니라 일본 제국주의에 의해 종속적으로 시작되었다는 점이다.

2) 1920-30년대 지식인사회의 개관

일제에 의한 자본주의의 폭력적인 전개 때문에 노동자계급을 포함한 일반 민중들의 생활은 이름 그대로 도탄의 상태였지만 이에 대해서는 다음의 절에서 살펴보도록 하고, 이 당시 지식인들의 활동 양상들을 잠깐 살펴보도록 한다. 잘 알려져 있듯이 우리 나라에 근대적인 사회(과)학이라는 학문이 도입된 시기는 대략 1920-30년대쯤이다. 처음 중국으로부터 도입된 이 학문은 '군학'(群學, 무리의 학문)이라는 이름으로 소개되었다. 이 시기에 소개되었던 서구의 주요 사상은 사회진화론이었다. 사회진화론은 찰스 다윈(C. Darwin) 등의 생물학으로부터 영향을 받은 사회사상이다. 이 이론에서 강조하는 주된 점은 "인간이나 사

회는 일반적인 생물들처럼 환경에 대한 적응능력을 키워나가는 점진적이고 개량적인 발전을 한다"는 것이다. 그러므로 이 사상은 체제 유지적이며 상대적으로 보수적인 성향을 갖고 있는 사회사상이라고도 할 수 있을 것이다.

일제하에서 이러한 성향의 학문 도입에 적극적이었던 사람들은 '혈의 누'를 쓴 이인직, 국어학자였고 조선어학회 사건으로 옥고를 겪은 김윤경, 그리고 비교적 최초의 사회과학 교과서를 발간했던 한치진 등을 들 수 있다. 이들 중에서 한치진에 대해 주목해보도록 하자. 한치진은 그의 책 서두에서 "우리 시대의 사회과학의 기본임무는 주어진 사회를 제대로 관찰하고 정확히 묘사하는데 있다"는 요지의 글을 밝히고 있다. 여기서 우리 시대란 잘 알고 있듯이 일제의 식민통치가 기승을 부리고 있던 시기였다. 이러함에도 지식인의 임무를 주어진 사회를 관찰만 하고, 단순히 묘사만 하도록 규정하고 있음에 주목할 필요가 있다. 즉 일제치하의 한국 사회를 수용하는 듯한 이러한 언급은, 당대 조선인들의 민족해방의 염원을 담아내기에는 거리가 먼 것이었다고 할 수 있을 것이다. 그럼에도 불구하고 일제는 이 정도의 사회이론도 '진화'라는 개념이 갖고 있는 상대적

인 진보사관을 문제삼아 적극적인 탄압을 꾀하고 있었다.

그러나 이 시기동안 또 다른 사회이론이 복류하고 있었으니 그것이 곧 민족주의적 사회주의론^(혹은 사회주의적 민족주의론)이었다. 우리의 사고 속에는 레드 알레르기와 레드 콤플렉스가 아직 많이 남아 있는데, 이는 분단이라는 특수한 사정과 국가보안법의 엄존에서 비롯된 것이다. 하지만 1920년대의 사회주의는 위와 같은 성격의 것이었다기 보다는 민족의 자주와 독립을 담아내는 틀로서의 그것이었기 때문에 민족주의적인 성격이 상당정도 배어있었다. 이 이론의 수용과 확산은 당시 유럽에서 일고 있던 역사적인 대 사건이 외적 요인으로 크게 작용한 결과였다. 그것은 곧 1917년에 이루어졌던 러시아혁명의 성공이었다. 러시아혁명의 성공은 유럽의 약소국가들이나 기타 식민지 국가의 지식인들에게 새로운 사회로의 변화가능성에 관한 고민을 모색하게 되는 계기가 되었다^(소위 'Red Wave' 의 여파). 즉 이 시기 우리나라의 지식인들 중 일부는 다음과 같은 생각을 갖게 된다. "일제보다 더 완강했던 러시아의 짜르^(Tzar) 전제 정치를 무너뜨린 마르크스-레닌주의란게 도대체 어떤 사상일까? 이들의 사상이 우리 조선의 독립에 이론적 무기가 될 수는 없을

까?" 라는…

3) 주요 경제지표의 개관

이제 구체적으로 이 시기의 주요 경제 지표들에 대해 살펴보기로 하자. 먼저 공장의 수를 보면 토지조사사업이 시작되고 있던 무렵인 1911년의 경우 전국의 공장 수는 200여 개 정도였고, 1916년에는 1,000여 개, 그리고 토지조사사업이 종료된 직후인 1920년에는 2,000여 개를 돌파하고 있었다. 바야흐로 일제에 의해 이식된 자본주의적 사회관계가 뿌리를 내리고 있음을 볼 수 있다(참고로 1940년 무렵의 공장 수는 7,000여 개를 상회하고 있다). 한편 이들 공장들의 전체 생산액의 추이를 보면 1911년에는 1,900여만 원이었고, 1930년대 말에는 16억 4,500만 원에 이르고 있다(이 당시의 화폐 가치는 지금의 경우와 비교할 때 어느 정도 될까라는 의문이 들지만 현재와 비교할 수 있는 당시의 사례를 찾지 못해 1946년의 자료를 소개한다. 1946년 대구 기관구 소속 철도노동자의 평균 월급은 겨우 쌀 한 말(가마가 아님!) 값인 1천 4백 원이었다고 한다. 미루어 짐작하길 바란다). 이를 1공장 당 평균 생산액으로 나누어 보면, 1930년대 후반을 제외하고 1공장 당 생산액은 평균 5~10만원 정도였으며, 1940년을 전후한 시기에는 20만원을 훨씬 넘어서고 있다. 이는 일본

독점자본의 진출로 인한 생산규모의 확대를 반영하는 것이다. 또 다른 면으로는 1940년대에 들어서면서 공장생산액은 사실상 전체적으로는 감소하거나 정체상태에 머물고 있는데 이는 전쟁이라는 특수한 사정이 반영된 것이다.

다음으로 노동자 및 업종별 분포 추이에 대해 살펴보도록 한다. 노동자 수는 1911년에는 1만 4,600여 명, 1930년 10만여 명, 그리고 1940년에는 거의 30만 명에 이름으로써 명실공히 자본주의적 생산관계가 급속도로 전일화(專一化)되고 있음을 볼 수 있다. 이와 같은 근대적인 산업노동자의 급성장은 역설적으로 1920년대 이후 노동운동의 성장을 위한 기반이 된다. 이를 1공장 당 평균 노동자 수로 살펴보면 1910년대 초반은 50여명, 1921년에서 28년까지는 20여명 수준, 1935년 30명, 그리고 1940년에는 40명을 약간 상회하고 있다. 그러므로 이 시기의 생산단위의 규모는 전반적으로 매우 작았다는 것을 알 수 있다. 이러한 이유는 일본인 독점자본의 직접적 투자가 적고 중소 자본가들의 투자가 압도적이었기 때문이었으며, 아울러 토착자본이 미약하고 토착자본의 국내 시장을 대상으로 한 발전이 일제에 의해 심히 억제되어 있었기 때문으로 풀이된

다. 업종별 분포를 보면, 1910년대는 일제의 직접적인 약탈과 관련된 농산물 가공부문이 압도적이었다. 구체적으로는 정미업, 조면업이 총생산액의 61%를 차지하고 있었고, 이 중에서 일본인 경영이 차지하는 비중은 거의 55%에 달하였다. 그러므로 이 시기의 생산방식은 아직 본격적인 자본주의적 공업이라기보다는 그 이전의 매뉴팩쳐적인 성격을 벗어나지 못하고 있음을 반증하는 것이라 할 수 있을 것이다. 전체적으로 볼 때 1930년대 중반에 이르기까지 농산물 가공부문이 압도적이긴 하나 1930년대 전반기부터 군수공업과 관련된 부문이 전국적으로 확대되고 있었다^(농산물 가공 > 화학공업 > 방직공업의 순). 이러한 추세는 1930년대 후반 경제의 군사화가 가속화됨으로써 더욱 두드러진다. 또한 이러한 경향은 경제의 일제 종속화를 가져오게 되었는데, 예컨대 1933년의 경우 자본금 규모를 비교하면 조선 내 공업자본 총액에서 일본인 자본의 비중은 86.1%이었던데 반해, 조선인 자본 비중은 6.6%에 불과하였고, 이후 어느 시기에나 조선인 자본의 비중은 불과 10% 내외에 머무르고 있음에서도 볼 수 있다.

한편 노동자의 민족별 구성을 보면, 1930년도의 경우 전국

에 걸쳐 조선인 노동자에 대한 일본인 노동자의 비중은 7% 정도에 지나지 않았으나, 주요 대도시에서의 이들 비중은 10~40%에 걸쳐 있었음을 볼 때, 이주 일본인의 대다수가 도시에 거주했음을 말해주고 있다. 그리고 1931년 말의 여성노동과 유년노동의 비중(경공업 부문 10명 이상 고용 사업장의 경우만)을 보면, 여성의 경우는 전체 노동자의 35.2%를 차지하고 있고, 유년 노동자의 비중은 7.5%였다. 이는 당시의 산업기술의 성격상 노동집약적 단순기술을 요하는 사정과 자본의 산업합리화가 반영된 탓이기도 하였지만, 부녀와 유년노동의 이러한 비중은 노조의 조직과 노동운동에 일정한 제약으로 작용하기도 했다(그러나 이는 곧 노동운동의 발화 조건이 되기도 했다). 이는 일본자본이 순종적인 노동력의 확보를 통해 식민지 모국의 일본자본과의 경쟁을 보다 효율적으로 추구하려는 동기가 깔려 있던 것이었다.

4) 노동자계급 및 노동운동의 상태

먼저 이 시기 노동자들의 임금수준에 대해 살펴보도록 하자. 노동자들의 실질임금 지수의 경우, 1910년을 100으로 했을 때, 1917년은 49.1, 그리고 1919년에는 67.9로 나타나고 있

는데, 이러한 임금지수의 격감에는 여러 요인들이 있겠지만 무엇보다도 임금지급에 있어서의 민족적인 차별이 작용한 것으로 보고되고 있다. 실제로 이 시기의 조선인 노동자의 임금은 일본인 노동자의 1/2~1/3 정도에 지나지 않았다[1929년의 자료를 보면, 37개의 업종이 포함된 50명 이상의 직공상용공장 196개에 속한 일본인 노동자의 평균 임금은 1원 16전인데 반해 조선인 노동자의 총 평균 임금은 58전이었다]. 그러나 해가 지나도 이러한 상태는 개선되지 않았다. 예컨대 1930년대 후반 이후의 전시체제하였던 1940년의 경우 임금은 1936년에 비해 86% 수준으로 낮아졌다. 그러나 실질 임금은 각종 세금 부과로 이보다 열악했던 것으로 보고된다. 한편 조선인 노동자의 하루 평균 노동시간은 적게 잡아서 10시간으로, 이는 일본인 노동자의 1.2-1.5배에 해당하는 시간이었다. 1933년도의 한 조사에 따르면 조사대상 공장 1,199개소 중 41%, 노동자 65,374명 중 46.9%가 12시간 노동을 강요당하고 있었으며, 노동시간 10시간 이상 공장이 전체 공장 수의 79.4%나 되었다. 그리고 1937년의 경우 9시간 노동제를 실시하는 공장은 전체의 6%에 불과했던 반면, 12시간 이상의 노동을 하는 공장은 전체의 41%에 달하고 있었다. 이러한 장시간 노동으로 말미암아 1936년 조선질소 흥남비료공장의 경우 과로와 위생시설의 불비로 병에

걸린 노동자의 수만 8,100명이었고, 1년간의 사상자수는 무려 1,300명에 이르렀다는 보고도 있다.

1920년대 노동운동의 전국적인 전개 과정을 살펴보면 흥미로운 사실이 나타나는데, 즉 1920년대 전반기에는 파업건수나 참여 인원이 경기도 > 경남 > 전북의 순으로 나타나고 있다. 이들의 파업건수는 전체 파업건수의 65.8%를 차지하고, 참여 인원수로는 전체의 70.2%를 차지하는 비중이다. 그런데 1920년대 후반으로 가면 경기 > 함남 > 평남의 순위로 바뀌고 파업건수로는 이들이 전체의 47.2%, 참여인원수로는 47.7%를 차지하게 된다. 이는 바야흐로 파업의 집중도가 점차 남부로부터 북부로, 즉 전국적으로 이동하고 있다는 것을 의미한다. 후반기의 함흥, 평양, 원산 등에서 일어난 치열하고도 지속적이었던 파업들을 상기한다면 이러한 추세를 짐작할 수 있을 것이다. 한편 1930년대는 일제의 대륙침략 의도가 더욱 노골화되는 시기로서, 일제는 이를 위해 우리나라를 병참기지화하기 시작한다. 이러한 식민지 지배 정책의 전환에 대응하여 노동운동의 성격도 민족해방운동 또는 항일 투쟁과 그 궤를 함께 하게 되는데, 이 시기 노동운동의 특징은 흔히 다음과 같이 정리된

다. ① 전국적 노동단체(1920년의 조선노동공제회 → 1922년
의 조선노동연맹회(이 단체는 1923년 5월 1일 처음으로 메이 데이 행사를 치룬다 → 1924년
의 조선노동총동맹 → 1927년의 조선노동총연맹과 조선농민총동맹으로의 분리)의 역할은 줄어
들고, 지방 또는 지역 노동단체의 역할이 커짐. ② 이러한 지방
노동단체들은 비합법적 산별 노조로 조직체계를 개편 함. ③
비합법 노조들의 운동방식이 종래의 경제적 투쟁에서 한 걸음
더 나아가 정치적인 투쟁, 즉 반일 민족해방투쟁으로 나아감.
이 당시만 하더라도 아직까지 봉건적이고 가족주의적인 의식
이 노동자들에게 광범위하게 자리잡고 있었지만, 한편으로는
1920년대 중반이후 노동조합의 수는 100여 개, 1928년의 경
우 500여 개, 그리고 1930년에는 560여 개에 이르는 등 점차
자본주의적 노동문제에 대한 조직적인 대응들이 자라나고 있
었다. 그러나 1930년대 후반 이후에는 노동조합의 수가 감소
하는 것으로 나타나는데 이는 앞서도 설명을 한 바와 같이 노
동운동의 주력이 비합법영역으로 이동하였기 때문이다.

한편 우리가 주목해야 할 점은 일제의 탄압에 대항하는 노
동자들의 대응방식이 개별적이고 분산적인 방식이 아니라 처
음부터 '통 큰 단결'을 목표로 하였다는 점이다. 즉 초창기의

'계' 수준을 넘어서서 점차 조직적인 방법으로 나아가게 되는데, 이는 크게 둘로 나뉜다. 첫째는 특정 지역 내의 노동자들을 새로이 조직하는 방식[대표적으로는 서울 철공조합]이었고, 둘째는 기존의 노조를 내부에서 혁신하는 방법[군산의 철도운수 부문의 경우 조선노농총동맹 간부의 노력으로 내부혁신이 이루어짐]이 대표적이었다. 그리고 당시 노조의 조직 형태는 주로 여러 직종을 망라한 지역별 노조[이른바 지역합동노조]가 대부분이었다.

이상과 같은 사회·경제적 배경하에 강호감독의 영화제작 및 영화운동이 전개되었다. 이제 구체적으로 그의 활동에 대해 살펴보기로 한다.

3. 강호 감독의 영화 활동

1) 강호 감독의 개인사적 배경

강호 감독[1908-1984]은 1908년 8월 6일 현재의 통합 창원시 마산구 진전면 봉곡리에서 진주 강씨의 소작농 집안[부 강상형]에서

태어났다^(5녀 1남의 막내). 다음의 〈그림 1〉에서도 볼 수 있듯이 진전면은 당시에도 진주와 마산, 그리고 통영을 잇는 길목에 위치한 요지였다. 강호 감독의 이웃 동네인 오서리에는 카프 소속 문학인이었던 권환⁽¹⁹⁰³⁻¹⁹⁵⁴⁾의 생가가 있다. 이 마을에는 안동 권씨의 재실인 경행재가 있는데 여기서 근대교육 프로그램을 운영했다고 한다^(1867년 건립). 오서리는 안동 권씨 집성촌이다. 마을 한가운데엔 느티나무 한 그루가 서 있고, 맞은편 오서리 옛 장터 뒤에 경행재^(景行齋)가 있다. 백 년도 더 된 이 집은 건립 초기엔 문중의 재실 겸 한학을 가르치던 서숙으로 사용되었고, 일제 강점이 시작된 1910년부터는 사립 경행학교로 이용되었다. 경행학교를 설립한 이는 권환 시인의 부친인 권오봉 선생인데, 그는 민족정신이 투철한 지역의 선각자였다. 상해임시정부에서 활약하다 순국한 죽헌 이교재 선생과, 기미년 삼진의거를 이끌었던 백당 권영조 의사 등이 모두 경행학교에서 민족운동의 싹을 틔웠으니, 경행재야말로 이 지역 민족운동의 요람이었다^(송창우, 2012). 이장열^{5)(2012: 122-123)}에 따르면 강호는 어린

5) 이장열(2012: 122)은 자신이 2004년 1월 6일~7일 봉곡리 일대의 조사와 인터뷰를 통해 강호가 경남지역 최초의 영화감독이며, 그의 본명과 생가를 최초로 밝혀내었다고 한다. 그러나 안종화(1938/2002: 429)에 의하면 이미 강호의 〈암로〉가 영남 한 지방에서 생산된 최초의 것임을 말하고 있고, 그리고 윤기정(2004: 472)은 「조선지광」 1929년 3월호에서 강호의 본명이 강윤희임을 밝히고 있다.

시절 이곳에서 교육을 받았고^(1915년 무렵, 7세), 이후 호주 선교사가 만든 인근의 "창신학교에 관심을 두고 배움의 길로 나갔을 것으로 추정"하고 있다. 창신학교는 1906년 5월 성호리 교회당^(현 마산 문창교회, 문창교회는 1901년에 설립)내에 '독서숙'^(讀書塾)이라는 현판을 내걸고 시작되었고, 이는 마산 최초의 민족사학이었다. '창신'이라는 이름은 1908년 9월부터 사용되었고, 사립학교령에 의해 정규학교 인가를 받은 것은 1909년 8월 19일이었으며 남녀공학이었다^(허정도, http://www.u-story.kr/203을 참고할 것). 그리고 창신학교에는 우리나라 근대 학문의 기초를 마련한 이로 평가받는 안확, 한글학자 주시경의 제자였던 김윤경과 이윤재, 그리고 「허생전」을 베를린에서 최초로 인쇄, 배포하여 조선어를 가르쳤던 이극로 등의 민족교육자들이 포진하고 있었다^(차민기, 2003: 123-128). 참고로 1911년 창신학교 학생들은 일본국왕 대정^(大正)의 즉위 기념을 명목으로 각급 기관과 학생들이 동원되어 시가행진을 벌일 때, 천황만세를 외칠 것을 주문한 일제에 대해 호응하지 않고 저항하였다. 이 과정에서 일제의 기마경찰과 충돌한 학생들은 이들을 공격하여 자산천^(무학초등학교 옆 개울)에 밀어 넣었다^(신춘식, 2003: 81-82). 이후 일제의 탄압과 경영난 등으로 큰 어려움을 겪다가 앞서 언급한 호주 선교부가 1925년 고등과를 인수하여,

마산 최초의 '고등보통과정'인 호신학교를 개교[이영옥, 2014: 7-8]하였다.

〈그림 1〉 강호 생가의 약도 및 창신학교(1909년)의 모습

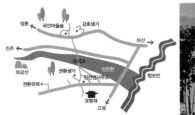

출처: 권환기념사업회(2014)

이후 그는 1920년경 13세의 어린 나이로 일본 교토로 유학을 떠난다. 이장열[2012: 123]은 이를 1922년으로 기록하고 있으나 이는 오기인 것으로 보인다. 강호는 빵집 심부름꾼, 우유 및 신문배달 등으로 교토 중학교를 졸업한 후 교토의 미술전문학교를 어렵게 졸업하게 된다. 생활고뿐만 아니라 관동대지진[1923년] 등으로 조선인들에 대한 일본인들의 박해가 그 어느 때보다 극심했던 시기였기 때문이었다. 한편 강호의 일본 이력에 대해서는 자료들에 따라 다르게 나타난다. 김달진 미술연구소[6]에서는 일본 미술전문학교 전문부를 졸업한

6) http://ww.daljin.com/?BC=%7C18&GNO=&WS=52

것으로 기록되어있고, 이장열[2012: 123]은 1927년 교토예술대학을 졸업한 것으로 기록하고 있다. 보다 정확한 사실규명이 뒤따라야 할 것으로 보인다. 강호 감독은 어릴 적부터 그림에 뛰어난 소질을 보였다고 한다. 일본으로 건너가 전문적인 수업을 받은 후 서양화가로서 활동하게 되고 이러한 자산은 영화 및 연극에서의 무대미술 분야로 이어진다. 그리고 1931년도에 발행된 우리나라 최초의 계급주의 동요집인 「불별」에 삽화를 그리기도 하였다[이장열, 2012: 127].

〈사진 2〉 강호 감독의 유화들

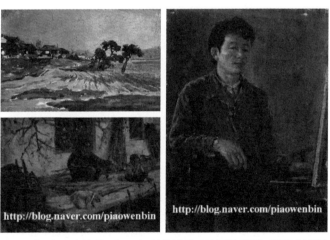

주:(왼쪽 위부터 반시계방향으로) 1961년도의 〈4월의 풍경〉, 1967년도의 〈마당에서〉, 1969년도의 〈자화상〉
출처 : 1961년도는 포털아트 홈페이지 (http://www.porart.com)1967년과 1969년도의 출처는 사진에 표기.

7) 송창우(2010)에 의하
면 감독명을 독고성으
로 한 이유는 각본, 기
획, 제작, 배우를 도맡
았던 그가 감독명까지
자신의 이름을 올리는
일이 멋쩍어서 지은 예
명일 뿐이라고 한다.
참고로 영화배우 독
고영재의 아버지인 영
화배우 독고성(1929–
2004)과는 동명이인이
다.

한편 강호$^{(姜湖)}$ 감독의 본명은 강윤희$^{(姜}$
$^{潤熙)}$인데, 그의 별칭은 이외에도 독고성[7],
그리고 한자 이름을 달리 쓰는 강호$^{(姜虎)}$ 등
으로 알려져 있다. 그러나 가장 널리 알려
진 이름은 강호$^{(姜湖)}$이다. 이는 그가 1933
년 4월 17일부터 4월 17일까지 8회에 걸
쳐 〈조선중앙일보〉에 쓴 "조선영화운동
의 신방침"이라는 영화평론 기사에 등장한 필명에서도 나타나
고, 1930년대 그를 소개한 〈삼천리〉, 〈동광〉 등의 잡지, 그리
고 경성지방법원, 종로경찰서 등의 그와 관련된 사찰 자료에
서도 이 이름이 등장하기 때문이다. 한편 독고성이라는 별칭
은 그가 〈암로〉(1928)를 연출했을 때 사용한 이름이었고, 강호
$^{(姜虎)}$라는 이름은 일제에 저항하며 나약해지지 않고 호랑이처럼
살려는 다짐으로 사용하였다고는 하나 월북 이전에는 사용한
것으로 보이지는 않는다. 이장열$^{(2012: 125)}$은 강호 감독이 〈암로〉
를 연출할 당시 독고성 이외에도 민우양이라는 필명을 사용하
였다고 말한다. 그러나 이는 사실과 부합되지 않는 것이다. 왜
냐하면 민우양$^{(閔又洋)}$은 김유영 연출의 〈유랑〉(1928)에서는 편
집을, 〈화륜〉(1931)에서는 촬영을 맡았고, 강호 감독이 진주

의 남향키네마에서 〈암로〉를 연출할 때는 촬영과 편집을, 그리고 강호 감독의 〈지하촌〉(1931)에서는 촬영을 맡은 인물이기 때문이다. 안종화[2002: 429]와 윤기정[2004: 475]도 같은 증언을 하고 있다. 그리고 동시대 인물이었던 심훈(1931) 역시 당시의 잡지 「동광」에서 민우양이 〈화륜〉과 〈지하촌〉을 촬영하였다고 말하고 있고, 1940년에 발행된 「삼천리」 잡지에서도 〈암로〉의 촬영은 민우양이었음을 기록하고 있다. 민우양의 생몰년대나 촬영기사로서의 수련과정은 알려져 있지 않으나 위에서 언급한 작품들을 볼 때 1920년대 카프 영화운동에 참여한 것으로 짐작할 수 있다[강옥희 외, 2006: 107~108].

〈사진 3〉 조선중앙일보(1933. 4. 7)에 연재된 강호의 영화운동론

강호 감독은 그의 카프 영화활동으로 말미암아 1934년에는 일본 프롤레타리아 영화운동 기관지인「영화의 벗」배포사건에 연루된 일로 이상춘, 추민 등과 함께 피검되었다가 1935년 9월 출소했다. 그리고 공산주의협회자사건^{(일명 왜관농민야학사건,} ^{1938년)}으로 다시 체포되어 대구형무소에서 1942년까지 4년간 복역하게 된다^(강옥희 외, 2006: 16-17). 이때는 중일전쟁기간 전후이기도 했다^(1937년~). 출감이후 1943년부터는 조선연극동맹에 참여하여 영화계가 아닌 다른 분야에서 일자리를 찾게 된다. 그 대표적인 것이 연극분야의 무대미술이었다. 1946년 이후의 행적은 그의 월북으로 말미암아 충분한 소개를 할 수 없다. 북한에서 그는 여러 영화들의 무대미술부문을 담당하기도 하였고 장편소설의 삽화 등을 그렸으며 평양미술대학 영화 및 무대미술 강좌장과 예술학 부교수 등의 경력을 이어간 것으로 알려져 있다. 그리고 영화 및 무대미술에 관한 두 권의 저작물도 출간하였다고 한다^{(「해방 전 우리나라 살림집과 생활양식」, 「해방} ^{전 우리나라 옷 양식」)8)}.

8) 참고로 1988년 10월 27일 문화공보부는 미술인을 포함한 납월북예술인 해금조치를 단행했다. 해금 미술인 41명 중에는 강호도 포함되어 있다(최열(2006), "월북 미술가의 복권과 미술사 서술의 전환". 이에 대해서는 http://blog.naver.com/jeminiii?Redirect=Log&logNo=120029110203을 참고할 것). 그리고 2007년 1월에는 미술품 판매 사이트인 포털아트에서 월북화가 31인의 유고작을 경매에 출시한다고 밝혔다. 여기에는 강호의 작품도 있는 것으로 알려졌다(뉴시스, 2007. 1. 10).

2) 강호 감독의 영화작품들

일본으로부터 귀국한 강호는 1927년 이경손, 김을한, 안종화, 김영팔, 한창섭 등이 창립한 조선영화예술협회에 조선프롤레타리아예술가동맹[KAPF. 이하 카프로 약칭] 소속원으로 참여하면서 본격적인 영화 공부와 작품 활동에 나서게 된다. 이때 같이 참여한 사람들은 이종명, 윤기정, 임화, 김유영, 서광제 등이었다[손위무. 2002: 438]. 그의 영화 문법 공부에 큰 영향을 끼친 이 중의 한 사람은 나운규였다. 즉 나운규로부터 영화와 관련된 기본적인 용어뿐만 아니라 '대비 수법', '반복 수법', 그리고 '격동 수법' 등으로 부르는 연출기법에 대해서도 배웠다고 한다[강호. 1962/ 2002를 참고할 것]. 카프 영화부에서 만들어진 영화는 총 5편이었는데[〈유랑〉, 〈혼가〉, 〈암로〉, 〈화륜〉, 〈지하촌〉], 이 중 두 편[〈암로〉(1928), 〈지하촌(1931)〉]을 강호 감독이 연출하였다[나머지 세 작품은 김유영 감독]9) 이러한 점들을 비추어볼 때 그는 경남 최초의 영화감독이기도 하지만 카프 영화사에서도 중심적인 비중을 차지

9) 참고로 남돈우(1992)와 구보학회(2008: 131)에 따르면 카프 영화인들의 작품은 5편이 아니라 김영환 연출의 〈약혼〉(1929)도 있었다고 한다(스틸은 남아있음). 이 작품은 카프 문학계의 지도자 격이었던 김팔봉(본명 김기진)이 현대일보에 연재한 장편연애소설을 각색한 것이다. 김영환(1898-1936, 진주 출생)은 강호의 〈암로〉 주제가를 작사·작곡한 일명 김서정이다. 그는 1924년 〈장화홍련전〉으로 연출을 시작했다.

하는 인물임을 알 수 있다.

그러나 그의 영화 작품들에 대한 소개가 사실과 다른 점이 많기 때문에 이를 바로 잡을 필요가 있다. 먼저 이장열[2012: 124-125]은 강호 감독이 연출한 영화는 세 편이었다고 말한다. 즉 1928년 조선영화예술협회 소속으로 〈지지마라 순이야〉를 연출하였다고 한다[남돈우(1992) 역시 이러한 주장을 하고 있다]. 나아가 이 영화의 제작자, 기획자, 촬영, 편집을 도맡았고, 그리고 임화, 서광제, 조경희 등과 함께 배우로 출연까지 하였다고 기술하고 있다. 그러나 이는 한국영화사에서 강호를 설명한 선행연구들에서는 찾아볼 수 없는 주장이다. 그리고 강호[1962/ 2002] 자신이 쓴 "라운규와 그의 예술"이라는, 즉 그의 영화활동 이력도 비교적 많이 담겨있는 평론에서도 찾아볼 수 없다. 강옥희 등[2006: 160]에 따르면 이 영화에 서광제가 출연한 것은 부분적으로 확인되지만 강호의 출연사실은 없기도 하고, 무엇보다 1940년 5월 1일에 발행된 「삼천리」 제12권 5호에 실린 지난 '20년간 작품제작 연대기' 라는 자료를 보면, 〈지지마라 순이야〉는 소화 5년(1930년) 태양 키네마 제작, 감독 김태진, 촬영 加等恭平[10], 출연 김옥두, 김정숙, 주삼손, 이규설 등으로 기록되어있다. 작품

10) 加等恭平은 나운규의 두 번째 작품인 〈풍운아〉(1926)의 촬영기사이기도 하다(이효인. 1992: 61).

도 미완이었다고 한다.

둘째, 그가 1928년에 연출한 〈암로〉에 대해 살펴보도록 한다. 이 영화는 1920년대 말 장기간의 농업공황으로 황폐화된 조선의 농촌과 농민들의 실상을 그려낸 것으로 알려져 있다. 진주의 남향키네마[11]에서 제작한 이 영화에 대해 이장열(2012: 124-125)은 이 영화의 원래 시나리오 제목은 〈쫓겨가는 무리〉였는데 촬영 도중 〈암로〉로 변경되었다고 한다. 그리고 촬영, 감독, 제작, 배우의 1인 4역을 하였다고 한다. 그러나 앞서도 언급한 바처럼 이 영화의 촬영과 편집은 민우양이었다. 〈암로〉의 제작비 중 상당 부분은 강호 감독의 고향이었던 진전면 오서리의 권씨 문중에서 도움을 받았다고 한다. 여기에는 권환의 지원이 있었던 것 같다고 한다(이장열, 2012: 125). 참고로 〈암로〉 제작과 관련한 몇 가지 일화를 소개한다. 먼저 웹상의 자료에 나타난(http://blog.daum.net/dorbange/13), 강호 감독을 외할아버지라 부르

11) 경남대학교에서 문학을 가르치시는 송창우 선생님은 진주의 남향키네마에 대해 다음과 같은 질문을 던진다. "제작사인 진주남향키네마의 '진주'가 지금의 진주 시내일까? 지금의 진전면은 1914년에 진해현(진동) 진서면과 진주군 양전면, 그리고 고성군 구만면이 합해지면서 생긴 것이다. 1914년 이전까지만 해도 봉곡마을 인근에 있는 양촌은 진주군 양전면에 속해 있었다. 좀 더 확인이 필요하지만 혹시 봉곡도 진주군 양전면에 속해 있는 것은 아니었을까? 비록 행정구역이 10여 년 전 진주군 양전면에서 창원군 진전면으로 바뀌었다 하더라도 일본에 건너가 공부하고 돌아온 강호에게는 여전히 고향 봉곡마을이 진주 땅이라는 의식이 강하게 남아 있었던 건 아닐까하는…"

는 문공 또는 유리광이라는 분의 회고이다. 이에 따르면 영화 〈암로〉의 주제곡이었던 '암로'는 "꽤 인기가 많아서 어릴 때 더러 방송을 타고 흘러나왔다. 마지막 가사는 정확히 기억합니다. '내 어린 넋을 당신께 바치려 합니다' … 외갓집 동네 초등학교 봄 가을 운동회에선 다른 곳에서는 들어보지 못하는 응원가가 흘러나오더군요[12]. 당시 옆에 있던 아재(?) 뻘 되는 분이 '저거 니 외할배가 지었다 아이가' 그러더군요." 마지막 가사에 대한 그의 기억

12) 마산지역의 원로 음악인이신 정영숙 선생님께 고복수 버전의 노래를 들려드렸더니 4분의 3박자 풍인데. 이를 응원가 형태로 빠르게 부르려면 8분의 3박자쯤이 될 것이라고 말씀하셨다.

은 정확하지 않다. 영화 〈암로〉의 주제곡(사실 무성영화이기 때문에 주제곡이라는 표현과 함께 가창이라고도 한다)은 강석연, 김연실 등이 불렀다. 김연실 (1911-1997)은 영화 및 연극배우이자 가수이기도 했다. 그녀의 오빠는 단성사의 변사였던 김학근이었으며, 나운규가 제작한 영화인 〈잘 있거라〉(1927)에도 출연하였다(강옥희 외. 2006: 50). 이후 이 노래는 고복수 등의 가수에 의해 리바이벌 되었다. 고복수의 암로에는 '사랑가', 그리고 김연실의 그것에는 '어둔 길'이라는 부제가 붙어있다. 아래에 소개되는 가사는 1930년 김연실의 노래가사이지만 고복수가 부르는 노래 가사와 동일하다. 그러므로 마지막 가사에 대한 문공의 기억과는 다르다는 것을

알 수 있다. 이 노래의 작사 작곡가는 김서정이다[중앙대 전신 중앙보육학교 출신]. 고복수의 노래는 유튜브에서 들을 수 있다. 그리고 강호[1962/ 2012: 222, 256]가 직접 쓴 "라운규와 그의 예술[13]"에 따르면 강호는 김연실을 자신의 영화 〈암로〉에 출연시키고 싶었으나 뜻대로 되지 않은 듯하다. 즉 강호는 나운

13) 강호의 이 글은 1962년 조선문학예술동맹출판사의 저작에 포함되어있던 것이나, 2012년 한국국학원에서 다시 편찬되었다.

규의 영화 〈잘 있거라〉의 촬영장에서 김연실을 처음 보게 되는데, 후일 〈암로〉 출연 부탁으로 그녀의 집을 방문까지 하였으나, 그녀가 이미 먼저 다른 영화에 출연 약속이 잡혀있어 허락을 얻지 못한 것으로 기록하고 있다. 〈암로〉에 김연실을 발탁하지 못한 강호 감독은 이경손의 소개로 박경옥이라는 배우를 기용하게 된다. 이경손[1905-1978]은 조선키네마주식회사에서 조감독으로 영화계에 입문한 인물이었다[강옥희 외, 2006: 225]. 여담이지만 김연실의 연기에 대한 심훈(1931)의 평은 가혹하다. 즉 "(그녀는) 이렇다 할만한 독특한 장기가 없다. 앉으라면 앉고 서라면 설 뿐, 곡선, 더구나 각선미가 없는 것은 모던 껄로서는 아까운 일이다."

〈사진 4〉 김연실(연도 미상)

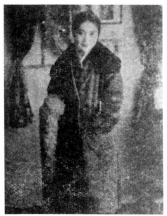

출처: 안종화(1962: 162)

고복수: 암로(사랑가)

1절:
숲 사이 시냇물 흐르는데
한가한 물레방아
아름다운 대자연 속에 이 몸은 자랐네

(후렴)
내 사랑아 이 어린 몸 이 어린 나를
부드러운 그 품안에 껴안아주세요

2절:
은은한 달 아래 산보할 때
따뜻한 그의 손길
앵두같은 그 입술이 내 눈에 그렸네

3절:
십오야 달 밝은 저 달 아래
쌍쌍이 노는 물새
아름다운 그 노래 속에 이 몸은 자랐네.

셋째, 강호 감독의 두 번째 작품인 〈지하촌〉(1931)과 관련된 내용들을 살펴보도록 한다[14]. 참고로 〈지하촌〉의 원래 시나리오 제목은 〈늘어가는 무리〉(조선일보, 1930.1.21; 이억일, 2002: 289; 김종욱, 2010: 94)였고, 시나리오는 안석영과 함께 썼다(이효인, 1992: 279). 안종화(1962: 163)는 〈지하촌〉이 김유영의 작품인 것으로 밝히고 있으나 이는 잘못된 기억이다. 강호(1962/ 2002: 258) 자신의 회고에 따르면, 1930년 카프는 '청복키노'를 조직하여 〈지하촌〉을 제작한다. 출연진은 아래에 소개되는 윤기정의 비평문에 자세히 소개되어있다. 그러나 윤기정의 글에는 이 영화에 주연으로 출연한 임화에 대한 언급은 없다. 그리고 이장열(2012: 126)에 의하면, 극중 주인공의 이름을 '김철진'으로 기록하고 있는데 이는 '림철진'의 오기인 것으로 보인다. 영화의 내용은 다음과 같다. 즉 일본군의 후원을 받는 함남철공장의 자본가인 김기택은 한편으로는 경제공황의 위기를 막고 또 다른 한편으로는 일제의 대륙침략에 발맞추어 군수공업을 확장한다는 명분으로 민중들의 삶터인 빈민촌을 철거시키고 공장노동자들을 가혹하게 착취한다. 이에 빈민촌 사람들과 림철근을 비롯한 함남철공장 노동자들이 파업투쟁에 돌입하게 된다는 내용이다. 참고로 1924년

14) 강호 감독, 신응식 원작, 박완식 각색이라는 주장도 있다(김종욱, 2010: 94).

의 경우 철공장 노동자들의 하루 수입은 70-80전 정도였다고 한다. 이는 당시 맥주 두 병값에도 미치지 못한 것이었다(상 찬, 2012/1924: 24).

이 영화의 촬영은 영하 30도의 혹한 중에 진행되었고, 촬영 도중 세 차례나 종로경찰서에 검거되었다고 한다. 그리고 무엇보다 큰 타격은 영화 제작비를 마련해 준 출자주가 일제 경찰의 위협과 공갈로 인한 공포감 때문에 영화제작에서 손을 뗀 것이었다고 한다. 한편 앞서 언급한 바 있는, 강호 감독을 자신의 외할아버지라고 밝힌 문공(2010)의 회고에 따르면, 자신의 기억이 정확하지 않다는 전제를 달고 있지만 "(〈지하촌〉은) 서울에서 한 달인가? 인기리에 상영하다가 대구에서 압수당한 걸로 압니다. 그리고 그 일로 옥고도 치루시고…"라는 표현이 나온다. 그러나 1940년 5월 1일 발행된 삼천리(제12권 제5호) 잡지의 '20년간 작품제작 연대기'에 따르면 카프의 청복키네마에서 제작한 〈지하촌〉은 미완의 작품이었던 것으로 소개되고 있다. 그리고 강호 감독이 대구에서 옥고를 치룬 사건은 1938년에 있었던 공산주의협회자사건(일명 왜관농민야학사건, 1938년)이었음을 감안하면 〈지하촌〉 제작과는 거리가 있는 회고라 할 수 있을 것

이다. 그리고 당대의 영화인들의 증언을 살펴볼 필요가 있다. 심훈(1931)의 경우, "〈지하촌〉을 감독한 강호씨 등이 있으나 첫 작품이 완성되지 못하였으니 후일을 기대할 수밖에 없다"는 촌평을 하고 있는데, 그는 아예 〈암로〉의 존재조차 모르고 있거나, 〈지하촌〉이 강호의 첫 작품인 것으로 생각하였고, 이 작품은 완성되지 못한 것으로 말하고 있다. 또한 심훈은 민우양이 〈지하촌〉을 촬영하였으나 이 작품은 세상에 나오지 못했다고 재차 밝히고 있다. 무엇보다 강호(1962/ 2002: 209) 자신이 이 영화는 일제 경찰의 검열에 통과되지 못하였음을 밝히고 있다.

반면 강호 감독의 첫 연출작인 〈암로〉는 당시의 비평가들로부터 호평을 받지 못하였다는 역설적인 (?) 자료들을 살펴볼 수 있기 때문에 이 작품은 극장에서 상영된 것으로 추정할 수 있다. 예컨대 안종화(2002: 429)는 〈암로〉는 1928년 단성사에서 상영되었다고 기록하고 있다(참고로 이 당시에는 영화의 개봉을 봉절(封切)로 표현하였다)15). 그리고 손위무(2002: 439)는 "강호, 민우양 등이 남향키네마

15) 김종욱(2010: 92)은 1929년 1월 단성사에서 강호 감독의 〈암로〉와 김유영의 〈혼가〉, 그리고 심훈의 〈먼동이 틀 때〉가 동시 상영되었다고 한다. 그러나 〈먼동이 틀 때〉가 1927년에 제작되었다는 점을 감안하면 이는 재확인이 필요하다. 참고로 당시의 영화 상영은 평일에는 야간 1회, 주말에는 주야 2회 상영이었고, 단성사의 입장객 정원은 약 1,000명 정도였다.

를 조직하여 〈암로〉를 발표하였으나 모두가 초지(初志)와는 너무나 거리가 먼 것이 되고 말았다"고 평가한다. 그리고 당대의 비평가였던 윤기정(2004: 472-475)은 〈암로〉에 대해 다음과 같이 평가한다(원래 이 비평은 1929년 「조선지광」 3월호에 실린 것이다). 인상비평이 아닌 거의 유일한 전문적인 비평문이기 때문에 이를 소개하면 다음과 같다.

　"이 영화의 원작은 강윤희(강호 감독의 본명-필자 주)군의 것인데 원작으로 대단히 실패했다. 다만 취할 것이라고는 물레방아간이 정미소로 변하여 봉건시대의 생활이 날로 몰락되어 간다는 것을 보여줄 뿐이다. 이것도 좀 더 구체적으로 표현되었으면 다소 원작의 골자를 찾았을 것을 너무나 '사랑! 사랑!' 하고 애욕에만 기울어졌다. (그리고) 각색에 있어서 전혀 실패하였다. 각색이 혼란하고 전체가 어근버근해서 관중으로 하여금 정신을 차릴 수 없게 된다. 한 씬에서 다음 씬으로 옮겨가는데 전혀 연락이 닿지 않은 곳이 많다. 감독의 수완이 이 작품에서는 나타나지 않았다. 앞으로 많은 연구가 없어가지고는 다시 감독하기가 어려울 것이다. 이 영화에 있어서 감독의 책임도 있지만은 출연자로서 성공한 사람은 한 사람도 찾을 수 없다. 그 중에도 '니

마이매' 격인[16] 강장희군은 표정이 전혀 어색해서 이 영화를 영화로서 살리지 못한데 중대한 책임이 없지 않다. 강호, 박경옥, 차남곤 세 분에 있어서도 이러타 할

16) 니마이매(にまいめ)는 가부키(歌舞伎)에서 출연 배우 일람표에 두 번째로 이름이 쓰여진. 미남 역(役)의 배우(단장 다음 가는 배우)를 말한다(네이버 사전).

만한 연기를 발견할 수 없다. 오직 이명래군만이 다소 어색한 곳이 있으면서도 간간이 연기에 수긍할 점이 있다. 이군의 체격과 인물이 상당한 감독만 만나면 반드시 출연자로서 앞으로 성공할 날이 있을 줄 믿는다. 〈암로〉 한편에서 취할 것이 있다면 오로지 자막과 촬영뿐이다. 자막의 내용을 말하는 것은 물론이다. 촬영기사의 공적이 아니면 이 영화를 전혀 살릴 수 없었을 것이다. 민우양군으로 말하면 이번이 처녀촬영임에도 불구하고 그만한 효과, 그만한 성공을 하였다는 것으로 보아 앞날의 큰 기대를 아니 할 수 없다. 조선영화계를 위하여 앞으로 많은 노력이 있기를 바란다. 그래 우리들의 큰 기대를 저버리지 말 것이다."

한편 강호(1962/ 2002: 255-256)는 〈암로〉가 제작될 당시 나운규에게 이 영화의 내용에 대해 알려주고 그로부터 조언을 듣는다. 강호는 나운규가 자신의 영화 내용이 지닐 수 있는 결함들을

친절하게 지적해주었다고 회고한다. 그 내용은 다음과 같다. "영화는 갈등이 명확해야 합니다(…) 온갖 갈등 가운데서 우리는 가장 주되는 것이 무엇인가 하는 것을 탐구해야 하며 그래서 하나의 집약된 덩어리를 구성해야 하고 그 덩어리를 해결하는 방향으로 기타의 모든 갈등을 끌고 가야합니다. 만일 갈등의 주되는 덩어리가 뚜렷하게 설정되지 못한다면 극적 구성이 약해지고 사건의 발전이 애매해지며 따라서 영화를 볼 맛도 없어지는 것입니다. 문제는 생활을 깊이 아는 데 있습니다(…) 오늘 이 사회에 있어서 가장 중심적인 갈등은 조선 사람들이 이 몸서리치는 압박과 빈궁으로부터 벗어나려는 데서 일어난다고 생각합니다. 우리 생활의 모든 갈등이 여기로부터 출발하고 있는 것입니다."

이상과 같은 자료들은 강호 감독의 첫 번째 작품인 〈암로〉가 비록 단기간이었지만 상영되었음을 반증하는 자료들이라 할 수 있을 것이다. 그러나 이들 작품들의 필름들은 찾을 수 없다. 그리고 강호 감독이 1932년 〈도화선〉이라는 작품 창작 중 카프 사건으로 일제에 검거되는 탓에 이 작품을 완성할 수 없었다는 주장도 역시 확인 할 자료가 없다. 〈지하촌〉의 경우 스틸

사진이 남아있다^(아래 〈사진 5〉를 참조).

〈사진 5〉 〈지하촌〉의 스틸과 출연 배우들

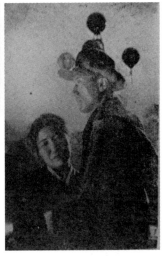

출처:이효인(1992: 119) 및 안종화(1962: 164),
이효인(1992: 118)
주: 안종화는 오른쪽 스틸을 〈지하촌〉,
이효인은 〈화륜〉의 것으로 밝히고 있다.

3) 카프 영화인으로서 강호의 활동

1927년 일본에서 미술공부를 마친 강호는 귀국하여 조선프
롤레타리아예술가동맹^{(Korea Artista Proleta Federatio라는 에스페란토어로 표기한다.}
_{1925년 8월 결성. KAPF, 카프로 약칭)}에 가입한다. 카프는 1925년 8월에 결

성된 사회주의 계열^(당시에는 경향적 계열이라고 불렸다)의 예술단체였다. 그러나 이러한 경향의 예술단체는 카프 이전에도 염군사와 파스큘라[17]가 있었다^(1922년). 초창기의 카프영화운동은 이 단체들의 일부인사들이 영화계로 넘어오면서 주도해나가게 된다^(전평국, 2005: 208). 이 시기는 앞서의 2장에서 밝힌 바처럼 조선에 대한 일제의 식민지수탈이 본격화되는 때이었고, 또 다른 한편으로는 1919년 3·1운동이후 거세지는 조선인들의 저항운동에 대해 일제가 소위 문화적 통치전략으로 그 지배의 양상을 보다 간교하게 조정하고 있던 때이기도 했다. 이에 민족주의적 예술인들은 식민지 조선이 안고 있는 참상들을 자신들의 주요한 예술적 소재로 삼게 된다. 영화계에서의 이러한 움직임은 1920년대 중반부터 1935년 발성영화가 시작되는 이전까지의 무성영화 기간의 작품들에서 두드러지게 나타난다. 약 10여 년간 지속된 이 시기는 한국영화사에서 가장 큰 도약의 시기^(전평국, 2005: 200)였고, 조선

17) 염군사(1922년)는 최초의 프로문화운동단체였다. 1922년 9월 이적효(李赤曉), 이호(李浩), 김홍파(金紅波), 김두수(金斗洙), 최승일(崔承一), 심훈(沈薰), 김영팔(金永八), 송영(宋影) 등이 해방 문화의 연구 및 운동을 목적으로 조직하였다. 그리고 파스큘라(PASKYULA, 1923년)는 신경향파 문학추구, 프롤레타리아 문예운동의 부흥을 목적으로 '카프' 이전에 설립된 문학단체를 말한다. 박영희(朴英熙), 안석영(安夕影), 김형원(金炯元), 이익상(李益相), 김복진(金復鎭), 김기진(金基鎭), 연학년(延鶴年) 등이 그들의 성 또는 이름의 머리글자 따서 만든 명칭이다(웹싱의 「한국현대문학대사전」의 관련 항목 참조).

영화가 내용과 형식의 측면에서 일정 정도 예술적 완성도를 갖추어가기 시작하였으며, 무엇보다 조선의 현실을 반영하는 영화가 나오기 시작한 기간이었다[이효인, 1992: 58-59].

그리고 이 시기는 민족주의 영화계열과 사회주의 경향의 영화들이 함께 쏟아져 나오면서[약 80여 편], 이들 영화를 둘러싼 본격적인 비평들이 신문지상이나 잡지 등을 통해 소개되기도 하였다. 본 글의 범위를 벗어나는 것이기는 하지만, 예컨대 이구영, 윤기정, 김유영, 서광제, 박완식, 이필우, 한설야-임화-심훈의 논쟁 등의 비평을 들 수 있고, 나운규의 영화에 대한 임화의 본격적인 논쟁 등이 그 구체적인 예가 될 것이다. 그리고 이 글에서 다루고 있는 강호 역시 영화운동에 관한 비평들을 여러 차례에 걸쳐 신문지상에 발표하였다. 다음의 〈표 1〉은 1920년대 말부터 1930년대 중반까지의 무성영화시기에 나온 카프영화 및 카프 동반계열 영화와 일반적 경향의 영화들의 작품연보이다. 이 시기는 조선영화의 제작이 가장 활발했던 때였고, 카프영화라는 새로운 경향의 작품들이 등장한 시기였으며, 나운규의 '찬란한 등장과 초라한 퇴장'이 이루어진 시기이기도 하였다[이효인, 1992: 74]. 한편 카프 동반계열의 영화는 나운규와 카프

진영의 영향을 받은 것들이고, 일반계열의 영화들은 1928년 조선일보가 주최한 영화팬들이 뽑은 베스트 10 작품들과 당시 여러 매체에서 주목받았던 작품들이다[이효인, 1992: 214, 223-224]. 그러나 윤수하(2003: 185)는 〈혼가〉, 〈암로〉 그리고 〈지하촌〉 등을 카프 동반계열의 영화로 분류하고 있는데, 이들 영화들은 카프 조직 산하에서 직접 제작된 것이기 때문에 동반계열의 영화로 분류하는 것은 적절치 않다.

〈표 1〉 카프 및 카프 동반계열 영화와 일반적 경향의 영화들(1927-1935)

연도	카프계열 영화	카프 동반계열 영화	일반적 경향의 영화	비고
1927		〈낙원을 찾는 무리들〉 〈뿔 빠진 황소〉	〈홍련비련〉 〈낙화유수〉 〈먼동이 틀 때〉	
1928	〈유랑〉, 〈암로〉	〈세 동무〉		
1929	〈혼가〉	〈약혼〉		〈혼가〉 상영은 1929.10. 26. 단성사
1930		〈바다와 싸우는 사람들〉 〈지지마라 순이야〉	〈꽃 장사〉 〈승방비곡〉 〈노래하는 시절〉 〈도적놈〉	〈지지마라 순이야〉는 미완성
1931	〈지하촌〉, 〈화륜〉		〈큰 무덤〉	〈지하촌〉은 상영불가
1932		〈딱한 사람들〉		
1933			〈아름다운 희생〉	
1934			〈청춘의 십자로〉	
1935			〈바다여 말하라〉	

출처 : 이효인(1992: 215, 224)을 요약 및 보완.

강호 감독이 영화계로 입문하게 되는 과정과 이후의 영화⁽운동⁾ 활동에 대해 보다 구체적으로 살펴보기로 한다. 강호는 1927년 3월에 발족된 조선영화예술협회의 연구생으로 들어간다. 이 협회는 최초의 영화단체였고⁽김수남, 2011: 199⁾, 한국영화사상 최초의 영화아카데미였다⁽김대호, 1985: 78⁾[18]. 그리고 원래 이 협회는 제작사로 출발하였으나 사정이 여의치

18) 인사동에 있는 고급 요정 '장안관'에서 발회식을 가졌다. 사무실은 을지로 2가에 위치(안종화, 1962: 132).

않아 협회 내부의 영화동호인회와 연구부 중심으로 운영되었다. 예컨대 조선영화예술협회의 창립을 알리는 동아일보 기사(1927. 3. 18. '영화예협 창립과 초작 〈홍염(紅焰)〉')에는 영화제작의 의지가 담겨 있다. "⁽이 단체는—필자 주⁾ 종래에 많이 제작된 조선영화보다 좀 뜻있는 영화를 만들어내겠다 하며, 더욱이 아무쪼록 내용을 충실하게 하여 현 일본에서 제작되는 일본영화보다 못하지 아니한 것을 만들어 일본에라도 수출을 할 수 있을 만 하도록 제작하리라는데, 제1회 작품으로 최학송씨의 작품으로[19] 「조선문단」에 게재된 〈홍염(紅焰)〉을 선택하여 이경손씨가 각색중이더

19) 최학송은 「탈출기」, 「혈흔」 등의 작품을 쓴 최서해(1901-1932)를 말한다.

라." 그러나 이것 역시 영화화되지 않았다. 이후 동호회와 연구부의 활동이 강화되면서 협회 활동이 본격화된다. 이것이 바

로 1927년 7월에 조직된 '영화동호인회'이다. 이 조직은 영화 각본에 대한 검토와 연구, 그리고 합평을 목적으로 만든 단체이다(안종화, 1962: 132). 또한 기존의 영화인들을 규합하는 한편, 연구생들을 모아 교육하기도 하였다(현순영, 2013: 430-431). 연구부의 신입회원 모집 시 평균 5대 1의 경쟁률이었고, 이때 강호 등이 참여하게 된다(이효인, 1992: 76-77). 강호(1962/ 2002: 204-205, 220) 자신은 이 시기를 다음과 같이 기록하고 있다.

"조선영화예술협회는 카프의 영향 하에 조직된 첫 번째 단체였고, 카프 작가들인 윤기정, 김영팔[20] 등이 직접 지도하고 있었다. 1927년 3월 연구생을 모집하여 신인 육성사업에 착수하였다. 초기 20여 명의 연구생들은 가을쯤이 되자 14명만 남게 되었다[21]. 연구생 생활은 고생스러웠다. 전당포집 맏아들인 연구생 한 명을 제외하고는[22] 너 나 할 것 없이 먹을 길이 막연한 사람들이었고 입고 다니는 꼴이란 초라하기 짝이 없었다(…) 중요하게는 전공에 대한 강사들이 잘 보장되지 않아 허다한 나날을 자체로 연구하는 길 밖에 다른 도

20) 김영팔은 염군사와 파스큘라 소속이었고 윤기정은 염군사 그룹이었다(이효인, 2013: 325-326).

21) 졸업생은 김유영, 임화, 추용호, 서광제, 조경희 등이었다(안종화, 1962: 133).

22) 이는 서광제를 말하는 것임(강호, 1962/ 2002: 142).

리가 없었다. 그러던 중 윤기정의 알선으로 라운규가 강사로서 출연하기로 약속되었다. 이리하여 우리들은 우울과 침체가 가셔지고 새로운 활기가 떠돌기 시작했다(…) 라운규가 강사로 출연한 첫날은 〈아리랑〉에 대한 이야기로 끝났다. 세 시간 동안의 강의에서 우리들은 많은 것을 질문했다." 그리고 이들 연구생들은 1927년 12월 안종화 원작, 각색, 감독의 〈이리떼〉라는 시작품(試作品)을 촬영하면서 영화제작 역량을 가늠하려했지만, 안종화의 협회 제명으로 촬영이 중단된다[23]. 이후 최초의 프롤레타리아영화인 〈유랑〉(1928)이 제작·상영된다(1928년 4월 1일 단성사. 김종욱(2010: 89)). 그러므로 김유영 연출의 〈유랑〉이 카프 영화운동의 효시가 되는 셈이다.

23) 〈이리떼(낭군)〉 이전에 이 협회에서 시작품으로 〈제야〉와 〈과부〉를 촬영한다고 알리며, 특히 〈제야〉의 경우 신진 여배우를 모집한다는 신문기사(조선일보, 1927. 9. 25)가 있다(김수남, 2011: 201에서 재인용).

그의 이러한 서술에서 알 수 있는 것은 다음과 같다. 첫째, 조선영화예술협회의 주된 인물들은 영화를 전공한 사람들이 아니었다는 점이다. 그렇다면 카프는 왜 이러한 조직을 비교적 서둘러 만들어 영화 부분에 대한 관심과 활동을 집중하였는가하는 점이다. 이것은 무엇보다 영화매체가 그 어느 장르보

〈사진 6〉 조선영화영화예술협회 시절과 만년의 강호(추정)

출처: 김종원 외(2001: 153)[24]

24) 만년의 사진 출처는 http://blog.naver.com/piaowenbin?Redirect=Log&logNo=919822200임.

다 대중들에게 미치는 영향력이 독보적이었기 때문이다. 예컨대 1910년부터 1923년 기간 동안 우미관 등지에서 상영된 외국영화만하더라도 2천 6백여 편에 달했고, 이는 대중의 관심이 무성영화에 집중되었음을 반증한다. 그러나 이 당시 카프 문학의 한계는 그들의 문학 목적과는 정반대로 독자층(특히 노동계급)으로부터 철저히 소외당하고 있었다는 점이다. 이에 카프 지도부(특히 임화)는 카프의 대중화를 모색하면서 조선프롤레타리아 극장동맹 부분을 맡아 운영하기도 하였다(윤수하, 2003: 184, 190). 그리고

특히 나운규의 무성영화 〈아리랑〉(1926)이 크게 성공하자 카프의 지도자들(임화, 안종화 등)이 신흥예술로서 영화가 지닌 가능성과 탁월한 대중동원 능력에 주목하였기 때문이다^{(김종욱,} ^{2010: 88, 95-96)}.

둘째, 당시 카프 계열 영화 인력들의 숙련형성체계는 강호가 언급한 이러한 시스템에서 크게 벗어나지 않았을 것이다. 그러므로 이들의 영화와 관련된 기술 능력 자체를 일본자본에 의해 만들어진 영화 제작사들과 그 소속 영화인들의 그것과 평면적으로 비교하는 것은 일정한 한계가 있다. 그리고 카프 계열 영화인들이 만든 작품들에 대한 일방적인 이념적 비판보다는 앞서 언급한 1920-30년대 조선의 시대적 상황^(일제 강점기)과 영화제작 환경 등을 관련지어 살펴보아야 한다는 점을 시사한다. 안종화의 제명 이후 조선영화예술협회의 간사를 맡은 임화는 다음과 같이 말한다. "(…) 현재 조선영화 제작자처럼 불행한 사람은 다시없을 것이다(…) 경비조달의 곤란으로 말미암아 일정한 스튜디오를 점유치 못하게 치명적 고통이 다 말할 것도 없이 전부가 로케이션으로 제작한다는 것이다. 사실로 이런 일은 무리할 것이다. 그러나 어찌할 수가 없이 지금 조선의 제작자

는 곧 이 방법을 취하고 있다. 그리고 촬영기사의 기술부족 로케이션으로 모두를 촬영하므로 사진의 생명인 명암을 완전히 할 수 없는 것. 또 영화극에 이해를 가진 작가의 전무 등 함으로 조선같이 영화 제작이 곤란한 나라는 세계에 또 없을 것이다"(김종욱, 2010: 93에서 재인용).

다음으로 조선영화예술협회와 이 협회의 변천과정에서 강호가 어떤 역할을 하였는지에 대해 살펴보기로 한다. 1925년 8월에 창립된 카프의 조직에는 중앙위원회 산하에 서무부, 조직부, 교양부, 그리고 출판부 등이 있으나 영화를 담당하는 부서는 보이지 않는다(〈그림 2〉를 참고할 것).

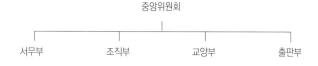

〈그림 2〉 조선프롤레타리아예술동맹 조직표(1925년 이후)

중앙위원회

서무부　　　조직부　　　교양부　　　출판부

출처: 안막(1932/1989: 620)

안막(1932/1989: 620)은 초기 카프의 이러한 조직은 예술단체의 조직이라기보다는 정치조직의 모습이었다고 평가한다. 그러나

1930년 4월 이후 카프 조직은 보다 다양하게 분화된다. 아래의 〈그림 3〉을 보면 서기국, 기술부, 교양부, 출판부, 조직부 등으로 부서가 확장되었고, 특히 기술부만 따로 살펴보면 예술 장르별로 부서가 다시 세분화되어있음을 알 수 있다(음악부, 미술부, 연극부, 영화부, 문학부). 강호가 카프 조직에서 처음 맡은 역할은 기술부 산하의 그의 전공과 관련된 미술부 책임자였음을 알 수 있다. 영화부에서는 부원으로만 기록되어 있다(책임자는 윤기정). 강호

〈그림 3〉 조선프롤레타리아예술동맹 조직표(1930년 4월 이후)

중앙위원회
박영희 임 화 윤기정
송 영 김기진 이기영
한설야
(보선 : 권 환, 안 막,
엄홍섭)

서기국
(책임자) 송 영 박세영
홍양식 신응식

기술부
(책임자) 처음에 – 김기진
나중에 – 권 환

교양부
(책임자) 박영희

출판부
(책임자) 이기영

조직부
(책임자) 윤기정

음악부
(결원)

미술부
(책임자) 강 호
(부원) 정하선 이상대 안석영

연극부
(책임자) 김기진
(부원) 신응식 안 막

영화부
(책임자) 윤기정
(부원) 김남천 임 화 강 호

문학부
(책임자) 권 환
(부원) 한설야 이기영 박영희

출처: 안막(1932/1989: 625)

의 동향 선배인 권환 시인은 중앙위원과 기술부의 책임자로 있었다.

그리고 1931년 3월 27일, 카프는 확대위원회를 열어 동맹 산하에 조선프롤레타리아 예술단체협의회를 구성한다^{(다음의 〈그}^{림 4〉를 참고할 것)}. 이 때 강호는 이 협의회 산하의 조선프롤레타리아 미술가동맹과 조선프롤레타리아 영화동맹 직속의 청복키노에서 활동하게 된다. 청복키노에서 제작한 영화가 〈지하촌〉(1931)이다. 이 시기의 조직표를 보면 미술, 음악, 연극, 그리고 시 부문을 제외한 문학 부분이 조직도 상에서 사라진 것을 볼 수 있다. 특히 음악부는 초창기의 조직표에는 있었으나 부원은 존재하지 않았고 더구나 그 이후의 조직표에서는 미술부가 나타나지 않는다. 그리고 조직표의 변화과정을 보면 미술부와 연극부는 자연스레 영화부로 흡수되었을 것으로 판단할 수 있을 것이다. 왜냐하면 미술부와 연극부에서 활동하던 인물들의 상당수가 영화부문과 관련된 활동들을 함께 전개하고 있기 때문이다. 반면 문학부 부서원들의 영화 관련활동은 상대적으로 적어진다.

〈그림 4〉 조선프롤레타리아예술단체협의회 조직표(1931년 3월 이후)

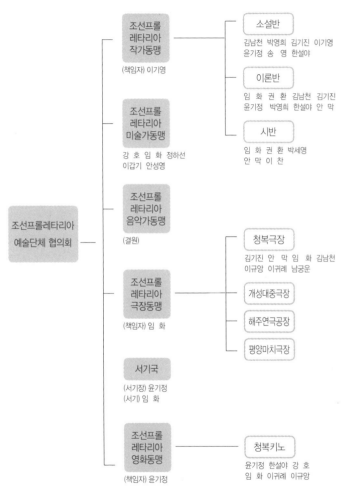

조선프롤
레타리아
작가동맹

(책임자) 이기영

소설반

김남천 박영희 김기진 이기영
윤기정 송 영 한설야

이론반

임 화 권 환 김남천 김기진
윤기정 박영희 한설야 안 막

시반

임 화 권 환 박세영
안 막 이 찬

조선프롤
레타리아
미술가동맹

강 호 임 화 정하선
이갑기 안성영

조선프롤
레타리아
음악가동맹

(결원)

조선프롤레타리아
예술단체 협의회

조선프롤
레타리아
극장동맹

(책임자) 임 화

청복극장

김기진 안 막 임 화 김남천
이규앙 이귀례 남궁운

개성대중극장

해주연극공장

평양마치극장

서기국

(서기장) 윤기정
(서기) 임 화

조선프롤
레타리아
영화동맹

(책임자) 윤기정

청복키노

윤기정 한설야 강 호
임 화 이귀례 이규앙

출처: 안막(1932/1989: 632)

한편 다음의 〈표 2〉는 카프 영화운동의 역사를 간략히 정리한 것인데, 이에 따르면 강호는 1927년 조선영화예술협회에 연구생으로 참여한 뒤 〈홍염〉과 〈이리떼〉의 영화화 과정에 일정 정도 참여하였을 것으로 추정된다. 그러나 협회 내부의 갈등 등으로 이 작품들이 영화화되지 못하자 그는 진주에 '남향키네마'를 설립하여 본격적으로 작품활동을 하게 된다. 이장열 (2012: 124)은 강호 감독이 진주 강씨 재실 한 곳을 빌려 '남향키네마'를 설립하지만, 서울에서 갑자기 진주로 내려온 이유는 현재로서는 알 길이 없다고 말한다. 그러나 여기에 대해서는 약간의 설명이 가능하다. 즉 〈이리떼〉의 영화 제작과정에서 안종화의 부정이 폭로되자 긴급대회가 개최되어 안종화가 제명되는 사건이 발생한다(1927년 12월 20일). 이로 인해 〈이리떼〉의 촬영이 중지된다(이효인, 1992: 94-97; 김종욱, 2010: 89). 이에 대해 강호(1962/ 2002: 253-254) 자신은 이렇게 말하고 있다. "〈유랑〉의 촬영을 재착수하기 전에 새로운 출자주가 우연히 나타났다. 그러나 이미 착수한 〈유랑〉에다 추가 투자할 것을 (안종화가) 거부했기 때문에 우리들은 별개의 조직으로 그 자본을 이용하기로 했다. 그래서 협회는 역량을 분산시켜 따로 '남향키네마'를 조직하게 되었다. '남향키네마'에서는 〈암로〉를 준비하고 있었으나 전

체 성원이 나이 어리고 경험이 없었다. 시나리오가 끝나고 연출 대본까지 작성되었음에도 불구하고 정작 일을 시작하려니 막히는 것이 한 두 가지가 아니었다. 주연을 담당할 여배우도 구할 수 없었다. 20세의 철없는 나는 몹시 당황하였다. 나는 라운규를 찾아갔다…" 그러나 안종화[(2002: 429)]는 자신의 글에서 이러한 배경 설명은 생략한 채 "(강호는) 귀향하는 즉시 '남향키네마'를 창립하여 진주에서 작품을 제작"하였다고만 언급하고 있다. 그런데 이효인[(1992: 104)]은 〈암로〉는 출자주 문제 때문에 강호가 진주에 내려가 '남향키네마'라는 임의의 제작사를 설립했다고 말한다. 그러나 위의 강호 기록에 따르면 임의성은 없어 보인다. 그리고 당시 키노들이 카프운동의 핵심 중의 하나였다는 점을 염두에 둔다면 강호 개인이 임의로 '남향키네마'를 설립했다고 보기는 어려울 것이다. 그리고 김대호[(1985: 80)]에 의하면 카프는 당시 일제의 검열을 피하는 한편, 그 타개책의 일환으로 영화운동을 확산시키고 보다 구체적으로 민중들과의 만남의 장을 펼치기 위해 각 지방에서의 영화제작운동이 준비되고 있었다고 한다. 그러나 자본 미비 등의 문제로 '남향키네마'만이 실질적인 활동을 할 수 있었다고 한다.

<표 2> 카프 영화운동의 약사

년도	조직 및 내용	비고
1922	염군사	
1923	파스큘라	
1925. 8	KAPF 창립	나운규의 〈아리랑〉 상영(1926년)
1927	조선영화예술협회 창립(1927.9 KAPF 가입) 〈홍염〉, 〈이리떼〉 영화화 시도하나 좌절됨 '영화동호회인회' 창립 1928년 〈암로〉 제작(남향키네마)	안종화, 이경손, 서천수일, 이우(이상 발기인). 강호, 고한승, 김팔봉, 안석영, 김영팔, 이종명 등
1928	조선영화예술협회 연구생들은 중외일보에 영화소설 〈유랑〉을 연재 및 촬영	〈유랑〉 〈암로〉
1929. 12	'서울키노'(1기) 창립: 〈혼가〉 개봉 신흥영화예술가동맹 창립(KAPF 계열, 1930년 초 해산)[25] '조선영화동인회' 결성('신흥'에 대항한 조직: 윤백남, 안종화 등)	서광제, 김유영
1930. 4 1930. 7	KAPF영화부 설립 '청복키노'	
1930	조선영화동인회 설립(신흥영화예술가동맹에 대항하여 조직)	〈큰 무덤〉(1931)제작. 윤백남, 안종화 등
1931	2기 '서울키노'(신흥영화예술가동맹과 마찰하지만 여전히 '신흥' 계가 주도) 〈화륜〉제작. 강호는 자막작업에 참여.	3기 '서울키노'는 석일양, 추적양, 민우양, 김용태 등이 주도
1931	'조선프롤레타리아영화동맹'(강호, 김태진, 윤기정, 한설야, 임화 등 참여) '청복키노'(「무산자」 국내배포, 〈지하촌〉 사건으로 1931년 2–8월 사이 1차 검거(강호 등)	〈지하촌〉(1931), 〈도화선〉(1932) 집체창작
1932	'동방키노' 설립('청복키노' 구성원이 다수)	'신흥' 계도 참여
1932	신건설사 설립(KAPF 연극단)	일본 KAPF 기관지 「영화구락부」 사건으로 강호 등 구속(1934–1935)
1935	KAPF 해체	

출처: 이효인(1992, 93–131; 2010), 김종욱(2010), 김수남(2011: 199–204), 현순영(2013) 을 요약 · 정리.

〈암로〉의 연출과 상영이 모두 끝난 1928년 이후, 강호는 김유영, 서광제 등이 중심이 되어 만든 '신흥영화예술가동맹'에 자연스레 참여한다. 당시 카프 영화 계열의 중심인물로는 김유영, 서광제, 임화, 윤기정, 강호 등을 꼽을 수 있는데 이들은 1929년에 신흥영화예술가동맹을 결성한다[25](이효인, 2012: 252). 앞의 〈표〉에서 보는 바처럼 이 조직의 수명은 짧았으나 조선 최초로 구체적인 강령과 규약 및 조직을 갖춘 프롤레타리아영화운동 단체였다.

'신흥영화예술가동맹'은 서울키노와 유기적 관계를 맺으면서 영화제작을 궁극적인 목표로 삼은 실천적인 운동조직이기도 했다(현순영, 2013: 441). 이 조직의 여러 활동 중에서 강호 감독과 관련된 부분은 다음과 같다. 즉 그는 1930년 3월 18일 안종화 감독의 〈꽃장사〉(1930)와 왕덕성 감독의 〈회심곡〉(1930)에 대한 합평회가 열렸을 때 속기자로 참여한 것이 그것이다(동아일보, 1930. 3. 16; 중외일보, 1930. 3. 23). 그리고 1931년에는 강호 감독 자신의 작품 연출만이 아니라 김유영 감독의 〈화륜〉(1931)(동영의 '삼광영화

회사' 제공으로 되어있다26). 제작은 '서울키노'였다. 청복키노 제작의 〈지하촌〉보다 몇 개월 전에 촬영) 제작 시에 자막27) 담당으로 참여하였다는 점이다(조선일보, 1930.10.8; 현순영, 2013: 447). 그러나 이효인(1992: 117, 120)은 이는 오보였거나 강호가 소속된 조선프롤레타리아 영화동맹과 〈화륜〉을 제작한 '서울키노'(27)는 팽팽한 갈등관계였기 때문에 강호의 자막 제작 참여는 조직적 결정이기보다는 개인적 협력이었을 것이라고 말한다. 그러나 개인적 참여나 협력이었다 할지라도 경남 최초의 영화감독이었던 강호가 진주와 마산, 그리고 통영 등지에서 영화 활동을 하였다는 점은 특기할 만하다. 참고로 이 시기에 '키노'라는 말이 유행을 하는데, 처음에는 카프 소속 영화제작공장을 뜻하는 말로 사용되었으나 곧이

26) 경남 통영의 삼광영화사는 1930년 10월 8일 제1회 작품으로 〈화륜〉 제작에 참여하고, 제2회 작품으로는 이구영 감독의 〈갈대꽃〉을 제작 발표한다(이는 모두 촬영 년도를 말함. 동아일보 1930.10.8일자 기사와 1931. 6. 28일자 기사를 참조). 삼광영화사의 대표는 염진사의 자제로 알려진 염홍근이었다. 이 영화사는 선일영화사와 함께 무성영화의 흥행과 선전을 위해 당시 서울과 평양에만 있었던 브라스 밴드를 조직하여 가두선전을 하기도 하고, 이 악대는 영화 이외의 지역민을 위한 행사에도 참여한 것으로 기록되어있다(동아일보. 1930.6.25). 그리고 1914년 설립된 통영 최초의 극장인 봉래좌에서 동아일보 통영지국 주최의 최승희 무용공개가 있었을 때, 삼광영화사는 이 행사를 후원하기도 한다(동아일보. 1930.10.8; 1930.10.27; 1931.6.25; 1931.9.7; 1931.9.12 등의 기사를 참조). 또한 1954년도의 경우 프랑스 영화인 〈현금에 손대지마라〉의 홍보를 위해 리플렛을 제작하여 배포하기도 하였다. 한편 삼광영화사와 서울키노와의 관계에 대해서는 보다 심도 있는 연구가 필요하다. 왜냐하면 〈화륜〉의 경우 서울키노와 삼광영화사 모두 제작에 참여한 것으로 되어있기 때문이다.

27) 무성영화의 자막 기법은 토킹 시퀀스라고도 한다. 윌리엄 웰먼 감독의 〈Beggars of Life〉(1928)나, 찰리 채플린의 무성영화 〈모던 타임즈〉를 연상하면 될 것이다(이성철 외, 2011: 19).

어 좌우 진영 모두에서 사용하게 된다. 이는 김유영의 제안으로 확산된 것으로 보인다. 그는 카프의 슬로건 밑에서 영화공장을 조직해야한다고 주장하면서 영화공장 내에는 취재를 책임지는 문예부, 프롤레타리아적 미술효과를 만들어내는 미술부, 그리고 촬영부^(연기영화반+문화영화반)를 두어야 한다고 구체적으로 그 체계를 제시한다^(현순영, 2013: 45-455).

1928년의 〈암로〉와 1931년의 〈지하촌〉 연출 사이의 기간 동안 강호가 활동한 부분은 앞서 언급한 "신흥영화예술가동맹"에의 참여, 그리고 〈조선중앙일보〉 등에서 개진한 영화운동에 관한 비평, 그리고 1930년 평양고무공장 파업에의 참여 등으로 요약할 수 있다. 먼저 그가 노동운동에 참여한 부분에 대해 간략히 소개한다. 강호는 자신의 미술전공분야를 발휘하여 노동운동 지원에 나서기도 하였다. 즉 1930년 5월 그는 카프의 다른 맹원들과 함께 당시 평양 고무공장 노동자들의 파업에 참가해 전단과 벽보를 제작하는 등으로 노동운동을 지원하기도 했다^(강옥희 외, 2006: 15). 평양 고무공장 노동자들의 파업은 1930년 5월 고무공업 자본가들의 모임인 '전조선고무동업연합회'에서 일방적으로 결정한 10%의 임금삭감에 대한 노동자

들의 항의에서부터 시작된다. 파업에 참가한 노동자는 2천여 명이 넘었으며, 이 중 3분의 2는 여성노동자들이었다. 이 파업은 9월 초까지 이어졌다. 이 파업에는 당시 평양의 평원고무공장 노동자였던 강주룡도 참여하였다. 강주룡[(1901(?)-1932)]은 1931년 5월 16일 자신이 근무하던 회사에서 일방적으로 노동자들의 임금을 인하한다고 발표하자 파업에 동참하고, 5월 28일 을밀대[(乙密臺, 높이 11m)]에 올라가 우리나라 최초의 고공농성을 한 인물이다[(9시간 반 동안 고공농성)]. 당시 언론에서는 그녀를 '체공녀(滯空女)'라 부르기도 했다. 1개월간 진행된 이 파업은 회사 측의 임금인하 주장 철회 등으로 마무리되었다[28)].

28) 강주룡에 대한 보다 자세한 내용은 박준성(http://hadream.com/xe/history/43300)의 글과 김춘택의 글(http://gnfeeltong.tistory.com/7)을 참고할 것.

끝으로 강호의 영화비평 활동에 대해 살펴보도록 한다. 그의 비평활동 목록은 다음과 같다. "제작상영활동과 조직활동을 위하야"[(조선일보, 1933. 1. 2)], 그리고 "조선영화운동의 신방침 (1)~(8)"[(조선중앙일보, 1933. 4. 7~1933. 4. 17. 총 8회에 걸쳐 연재됨)] 등이 그것이다. 위의 목록에서 볼 수 있듯이 그의 비평활동은 1933년도에 집중되어있다. 국사편찬위원회에서 제공하는 '한국사데이터베

이스'에는 당시 그의 비평이 실린 조선중앙일보 기사들의 원문 이미지를 볼 수 있으나 읽기 어려울 정도로 그 상태가 좋지 않다. 그러나 그 중 읽기가 비교적 가능한 4월 15일자의 글에서는 다음과 같이 말하고 있다. "민중의 일상투쟁을 ○○적 민중의 눈으로 간단없이 촬영해야한다(…) 노동자, 농민의 시시각각의 ○○상태를 신속하고 정확하게 촬영해서 즉각 영사해야 하는 임무를 갖는다." 또한 4월 17일자에서는 "이동영사활동은 관객이 직장을 같이 하는 노동자, 농민집단이기 때문에 선전의 효과가 직접적이며, 또 영화를 노동자(농민)의 굳은 지지 밑에서 어떠한 압력에도 저항하면서 전진시킬 수 있는 방책인 것이다"라고 주장한다. 이러한 주장은 조선일보에 실린 내용에서 보다 구체화된다. "영화운동의 정당한 실천을 위하야 우리의 전 역량을 제작상영활동에 집중하지안어서는 안된다(…) 우리는 제작비의 제약이 적은 16미리 영화를 맨 먼저 이용하지 않을 수 없다. 우리들의 영화의 대상을 중요산업의 대공장을 단위로 노동자의 농장을 단위로 빈농이다. 그럼으로 우리의 영화는 무엇보다 먼저 이동영화가(移動映畫家)를 조직해가지고 일상부당(日常不當)이 공장농촌으로 끌고 들어가지 안해서는 안될 것이다." 강호의 이러한 주장은 김유영이 1931년 11월 일본의 나

프^(NAPF)로부터 영향을 받아 '이동식 소형극장'을 조직하는 데서부터 비롯된 것이다. 이동식 소형극장의 활동은 이후 볼세비키적 대중화론의 실천방법론과 결부되어 연극운동으로 자리 잡기도 한다. 위의 강호의 글에서도 나타나지만 이러한 경향은 1928년 임화 등에 의한 "공장으로! 농촌으로!"라는 구호와 함께 카프 내에서 이미 대중화 전략이 되었고, 이를 바탕으로 1930년에는 카프의 볼세비키적 대중화론으로 정착하게 된다^(김수남, 2011: 206-207)29).

29) 참고로 러시아는 1918년부터 '선전열차'를 전국에 파견하여 영화를 통한 대중 교육을 실시하였다. 이 열차에는 영화인 집단을 중심으로 신문 및 팜플렛 인쇄소, 필름 보관소, 편집실 등이 갖추어져 있었다. 그리고 정부 선전만이 아니라 대중들을 위한 문자교육, 공중위생, 금주 등이 스크린을 통해 교육되었다(김대호, 1985: 93).

전평국^(2005: 203-204)은 강호의 이러한 비평에 대해 기존의 대중의 계급성과 교화성만을 강조하던 이론투쟁운동에서 나아가 영화제작과 상영, 배급 등 영화조직과 활동적인 문제들을 다루는 경향으로 선회하는 계기중의 하나라고 평가한다. 그러나 조희문(2011)은 카프영화를 평가하면서 이 당시 이들의 비평은 건설적 비평이라기보다는 의도적으로 논란을 유도하기위한 비난에 가까웠다고 하며, 좌파영화인들의 주장을 확산시키기 보다는 내부적으로 갈등과 반목을 자초하였고, 외부적으로는 일

제의 영화검열이 강화되는 계기를 가져왔다고 말한다. 그러나 이는 지나치게 현재의 시점에서 결론적으로 말하는 평가이기도 하고, 만약 조희문의 주장이 일리가 있다하더라도 이는 카프 영화인들의 탓으로만 돌리기에는 부적절하다. 왜냐하면 앞서 잠깐 소개한 심훈의 인상비평도 비난에 가까운 것이며, 중외일보^(1930. 3. 22~24)에 실린 이필우[30]의 "영화계를 논하는 망상배들에게"라는 글도 카프 영화인들을 영화인으로 인정하지 않는다는 전제 위에서, 그리고 설혹 인정하더라도 그 활동의 왜곡성과 일천함을 조소하는 것으로 일관^(이효인, 1992: 86)하고 있기 때문이다[31].

30) 영사기사로 출발해 우리나라 최초의 촬영기사가 되었던 인물이다(이화진, 2005: 23).

31) 당시 카프계의 필자들은 윤기정, 임화, 이규설, 서광제, 김유영, 박완식, 주홍기, 만년설(한설야) 등이었고, 반카프계는 이경손, 안종화, 심훈, 이필우, 함춘아 등이 대표적인 필자들이었다(김수남, 2011: 202).

4. 요약

지금까지 경남지역 최초의 영화감독이었던 강호의 영화제작 활동과 영화운동에 관한 그의 궤적을 살펴보았다. 1920-30년대 강호 감독의 활동은 일제강점기라는 사회적 배경과 관련지

어 살펴보는 것이 무엇보다 필요하다. 그리고 경남지역과 관련된 그의 영화 활동은 진주 및 마산에서의 영화사 설립과 촬영, 그리고 통영에서 김유영 감독의 〈화륜〉제작에 일정 정도 참여한 것으로 요약되지만 그가 한국영화사에서 차지하는 의미는 크다. 왜냐하면 1920-30년대 강호를 포함한 카프의 영화운동은 이데올로기적 시시비비를 떠나 한국영화사에 있어 영화의 소재 면에서 그 콘텐츠가 풍부해졌고[항일], 영화비평에 있어서도 이른바 '문화정치의 지형'[32]을 새

32) 이에 대해서는 이성철(2009)을 참고할 것.

롭게 열었기 때문이다. 즉 카프영화의 활동은 비록 영화의 완성도면에서 좋은 결과를 보여주지는 못했지만 당시 애정통속물이 주류를 이루었던 조선영화계의 흐름과 차별화되는 식민지 치하의 조선상황과 민족해방이라는 주제를 영화 매체를 통해 전파하였다[김수남, 2011: 204; 문관규, 2012: 363]. 이는 당시 식민지배의 관점을 벗어나 영화를 자기주도적으로 사용하려한 최초의 운동이었다는 것을 뜻한다. 즉 한국영화사라는 관점에서 보더라도 영화와 사회는 어떤 관계에 놓여야 하는 가를 최초로 질문한 것이었으며, 이 질문은 지금도 여전히 유효하다[이효인, 2013: 324]. 그럼에도 불구하고 이 당시 활동한 카프영화인들에 대한 소개와 평가는 대개 김유영이나 임화, 서광제

등 비교적 당시에 중견의 위치에 있었던 인물들에만 집중되고 있다. 20세부터 조선영화예술협회 연구생으로 활동한 당시의 강호에 대한 조명과 언급들은 단편적인 것에 머물고 있을 뿐이다. 이런 의미에서 그동안 잊혀졌던 강호 감독에 대한 재조명은 향후 지역영화사 연구에 중요한 단초를 제공해줄 것으로 생각한다.

둘째, 지역의 영화 및 문화사 연구에 있어 향후 보다 체계적인 연구가 필요하다. 이를 위해 무엇보다 필요한 조건은 지역과 관련된 사료나 증언, 그리고 기타 현장방문 등이 특정 연구자나 전문가 혼자서 할 수 없다는 점을 인식하는 것이다. 특히 시기가 오래된 주제들의 경우 관련 연구자−전문가들 간의 협업이 필요하다. 이미 지방정부의 산하에는 지역의 문화전승과 연구를 위한 기구들이 존재하고 있다. 그러나 대개의 경우 문화관련 연구를 다른 사회적 쟁점들의 부속물로 치부하는 경향이 있고, 나아가 이러한 연구들에 대한 지원들도 매우 소략한 실정이다. 문화는 그 어떤 것 못지않게 풍부한 일상성과 스토리텔링을 담고 있고 이를 확산시킬 수 있는 매우 강력한 사회 요소이다. 그리고 지역의 문화적 부가가치를 제고할 수 있는

풍부한 저수지이기도 하다. 그러므로 지역문화 연구에 대한 관심과 이의 활성화를 위한 제도적 지원이 반드시 뒤따라야 할 것이다.

영화의 역사는 단지 셀룰로이드 필름에 기록된 움직이는 이미지들의 역사가 아니라 만드는 사람과 보는 사람, 그리고 검열하는 사람에 이르기까지 여러 집단과 개인의 욕망이 투사된 활동으로서의 역사이다[이화진, 2005: 10]. 즉 영화라는 매체에는 개인의 경험과 동시대의 사회문제와 체계, 그리고 향후 우리가 풀어가야 할 과제까지 관계적으로 제시하는 '사회학적 상상력'의 보고인 셈이다. 이 글에서 살펴본 강호 감독을 그의 개인적 생활이나 활동에 초점을 맞추지 않고 그가 몸담았던 집단과 당시의 사회적 상황들을 관계적으로 살펴본 이유이기도 하다.

1950년대 경남지역
미국공보원(USIS)의 영화제작 활동
: 창원의 리버티늬우스

경남지역
영화史

1. 들어가며

뉴스 및 영화는 당대의 시대상을 반영한다. 그러나 이러한 대중매체들에 비친 당대의 사회상에 대한 해석은 다양한 접근과 분석을 요한다. 왜냐하면 매스미디어는 특정 시기나 국면에서는 국가권력의 일방적인 이데올로기적 통치기구로 작동하기도 하고, 또 다른 상황에서는 사회 구성원들 간의 다양한 의견과 쟁점들이 격돌하는 '문화정치의 장'이 되기도 하기 때문이다[33]. 그러나 본 글에서 다루고자 하는 연구대상들과 그 역사적 시기는 한국전쟁이후 1950년대의 뉴스영화 및 특히 문화영화들의 내용분석에 한정되어 있으므로, 이 당시 대중 매체들의 주된 기능이 구성원들의 다양한 입장과 의견들을 수합하는 것보다는 국가기구의 선전 및 홍보의 수단으로 작동되었음을 전제로 할 수밖에 없을 것이다. 왜냐하면 특히 한국전쟁과 미군정기라는 특수한 상황 하에서는 민간의 매스미디어 활동이 상당정도 제약을 받을 수밖에 없고, 실제로도 이 시기는 아직 자신들의 입장과 관점을 지닌 신문, 라디오, 방송 등이 다양하게 전개되지 못하였

33) 이러한 의미에서 이 데올로기는 단순한 허위의식이라기보다는 개인이나 공동체가 현재의 존재조건과 맺고 있는 관계의 특징을 나타내는 것일 수도 있다(강명구, 1989: 290).

기 때문이기도 하다. 이러한 이유 때문에 1950년대의 매스미디어가 지닌 이데올로기적 효과는 전후 사회관계의 미국적 안정화를 재생산하려는 구조적 성격을 지니고 있기도 하다.

본 글의 시대적 배경이 되는 1950년대는 미-소 냉전이 격화되는 시기였다. 이러한 냉전은 여러 가지 형태로 나타나는데, 특히 매스미디어 등을 중심으로 해서 드러나는 양상을 '문화적 냉전'(Cultural Cold War)이라고 말한다. 문화적 냉전의 요체는 미-소 양대 국가 간의 치열한 냉전을 문화적으로 포장하여 당사국들의 이해관계를 선전(propaganda)하는데 있다. 즉 냉전은 원래 사람들의 '마음과 생각'을 얻기 위한 싸움이었으며, 미국의 정책결정자들은 냉전이 여론의 장에서 승부를 가를 것이라고 주장했다(차재영·염찬희, 2012: 238). 이러한 정책 내용에는 대소련 및 대공산권에 대한 선전뿐만 아니라 우방국들의 문화예술진흥과 지식인에 대한 교육지원정책 등이 포함되어 있었으며[34], 이 역할의 중심에는 CIA와 미국의 대외업무 총괄기관인 USIS(United States Information Services: 주한미국공보원. 이하 미공보원으로 약칭)가 있었다(강명구 외, 2007: 11). 1950년대 한

34) 풀브라이트 법과 스미스-문트 법이 뒷받침하는 교육교환정책이 대표적이다. 이의 구체적인 내용에 대해서는 장영민(2004: 274)을 참고할 것.

국에서의 미공보원의 역할과 기능 역시 이에 치중되어 있었다. 예컨대 미군정은 1947년 선전활동의 효과적인 수행이 필요하다는 판단에 따라 미군정 공보국(OCI: Office of Civil Information)을 설치하였고, 한국정부 수립 후인 1949년에는 공보국을 국무성의 지휘를 받는 미공보원(USIS)으로 개편하였으며(1947년 5월), 1953년에는 미공보원을 미국공보처(United States Information Agency: USIA) 소속으로 변경시키면서 대내외적 선전활동의 기능을 집중화시킨다 (차재영·염찬희, 2012: 236-237).

그런데 한국의 경우 냉전이 가장 치열했던 1950-60년대 동안 위와 같은 미공보원의 주된 선전활동들(특히 뉴스 및 문화영화를 통한)이 경남의 창원지역을 중심으로 전개되었다는 사실은 그동안 잘 알려지지 않았다[35]. 물론 지역영화사 발굴 및 소개에 매진하고 있는 극소수의 연구자나 이 당시 경남지역의 미공보원 영화제작소(Production and Laboratory Services Unit)에서 활동했던 일부 인사들의 글이

35) 이 시기 미공보원의 영화들은 뉴스영화(또는 보도영화)와 문화영화로 대별된다. 문화영화는 흥행을 목적으로 제작된 상업영화가 아니며, 국가나 공공기관이 공공의 목적이나 특정한 효과를 의도하며 제작되었다는 특징이 있다(허은, 2011: 145). 한편 문화영화라는 표현은 일제강점기 이래, 관에 의해 제작되거나 이의 승인을 얻은 선전영화를 지칭한다. 우리나라에서 문화영화라는 용어가 처음 등장한 것은 동아일보 1926년 5월 16일자에서 부터이다(위경혜, 2010: 339). 1950년대 대부분의 문화영화는 미공보원이나 공보부 산하 대한영화사가 주로 제작하였다(이순진, 2010: 75-76).

나 증언들을 통해 소략하게나마 알려진 바가 없지는 않다. 그러나 이들의 글이나 증언들이 지나치게 단편적이어서 더욱 궁금증을 유발하기도 하고, 나아가 일부 역사적 사실에 대한 사소한(?) 잘못 등이 발견되기도 한다[^1](이에 대해서는 뒤에서 살펴보도록 한다). 이러한 점들이 본 연구를 시작하게 된 동기이기도 하지만, 보다 중요한 연구의 목적은 이 시기 미공보원의 영화제작 활동과 그 내용들을 살펴봄으로써 경남지역의 영화사 또는 사회문화사에서 빠져 있는 부분을 보완하려는데 있다. 왜냐하면 이 당시 진해 및 특히 창원에서 활동을 하였던 미공보원 상남영화제작소의 활동과 그 내용이 비록 미국적 관점이 투영된 것이기는 하지만 당시 한국의 시대 상황을 비교적 충실하게 담아내고 있고, 이후 한국의 영화제작 환경 등에 끼친 영향이 지대하기 때문이다.

이러한 연구 목적 아래 진행될 본 글의 구성은 다음과 같다. 제2장에서는 이 글의 키워드 중의 하나인 미공보원(USIS)의 기능과 역할에 대해 잠깐 살펴보게 된다. 왜냐하면 이를 통해 미공보원의 핵심적인 활동 내용들을 파악할 수 있기 때문이다. 제3장에서는 경남지역에서의 미공보원의 활동과 그 성격들에

대해 설명하게 될 것이다. 한국전쟁이후 미공보원의 영화제작소는 영화제작상의 안전문제 등의 이유로 후방인 진해로 옮겨오게 된다. 그러나 곧바로 당시의 창원군 상남면 용지리로 이전하여 〈리버티 뉴스〉 등의 뉴스영화와 수 백편에 달하는 문화영화를 제작·상영하게 된다[36]. 이러한 영화들 중에는 특히 마산지역을 소재로 한 귀중한 자료들도 포함되어 있다. 특히 이 장에서는 당시 상남영화제작소의 초대 소장이었던 윌리엄 릿지웨이(William G. Ridgeway)의 구술과 이후의 국내신문의 르포기사 및 현지 근무자의 증언 내용 등이 소개될 것이다[37]. 그리고 끝으로 제4장에서는 당시 창원에 소재한 상남영화제작소에서 만든 두 편의 문화영화(〈거리의 등대(1955)〉와 〈지방신문 편집자(1958)〉)에 대한 내용 분석을 하게 될 것이다. 이를 통해 미공보원이 제작한 문화영화의 성격을 짐작할 수 있을 뿐만 아니라 이 시기 지역사회 생활 모습의 그 일부분이나마 살펴볼 수 있을 것이다. 이러한 점에서 당대의 시점에서 보면 미공보원 영화는 한국전쟁 이후 냉전체제의 문화적 고착이라는 기능

36) 현재의 용지공원은 창원군 상남면 용지리 신기(새터)마을이었다. 용지호수는 상남해병보병훈련원 정문 옆에 위치하고 있었고, 현재 사파동에 위치하고 있는 상남교회가 용지리에 있었다. 이 교회는 진해교회에서 파송된 김달선 전도사 등이 설립하였다(1952년 6월 1일).

37) 릿지웨이의 구술 전문과 〈거리의 등대〉 및 〈지방신문 편집자〉 등의 귀한 자료를 제공해준 김한상박사께 감사드린다.

을 충실하게 수행했지만, 현재의 관점에서는 이보다 더욱 풍부한 분석을 가능하게 하는 문화 콘텐츠를 지니고 있다고 할 수 있을 것이다.

2. 미국공보원(USIS)의 기능과 역할: 개관

앞서 서론에서 잠깐 살펴본 바처럼 미공보원의 주된 역할은 냉전체제의 문화적 블록[38]을 견고하게 구축하려는 것이었다. 이러한 목적 아래 미공보원은 본국과 긴밀한 연결을 가지면서 미국의 외교정책을 우방국에 효과적으로 착근시키려는 역할을 하였다. 이를 다음의 〈그림 1〉을 통해서 잠깐 살펴보도록 한다. 먼저 미국해외공보처(USIA)는 미국 정부의 해외홍보를 전담하는 기관이다. 1953년 8월에 창설돼 1978년 4월 미국국제교류처(USICA: United States International Cooperation Administration)로 명칭 변경이 되었다가 1982년 8월 다시 환원되었다. 워싱턴에 본부 지역국을 두고 있는

[38] 문화적 블록의 개념은 그람시(A. Gramsci)의 '역사적 블록'(historical bloc) 개념을 변용한 것이지만, 그 의미는 본질적으로 같다. 그람시(1986: 133)에 따르면 역사적 블록은 특정 지배계급이나 그 동맹들이 구축한 사회경제적 하부구조와 상부구조의 긴밀하고 견고한 연결상태를 말한다(그리고 이성철(2009: 15)도 참고할 것).

미공보처는 미국 정책에 대한 각국의 여론을 수집해서 대통령과 정부기관에 보고하는 업무 외에도, 주재국의 여론지도층을 접촉하는 것을 비롯해 다양한 매스미디어 활동 및 각종 교류 활동 지원 등의 역할을 하였다[39]. 한편 미공보처는 1999년 10월 1일부로 폐지되었으나 이후, 국제공보프로그램[IIP: International Information Programs]이 창설되어 그 기능과 역할을 이어가고 있다. 그러므로 이 이후의 미공보원(USIS)은 국제공보프로그램의 지부로서 활동을 한 셈이다(이상은 김태형(2004)에서 요약·인용 함).

이제 미공보원(USIS)의 주요 기능과 역할에 대해 보다 구체적으로 살펴보기로 한다. 미공보처의 영화과 직원으로 근무했던 김원식(1967: 289-290)에 따르면, 세계 각국에 산재해 있는 미공보원은 기구상 다소의 차이는 있으나 대체로 동일한 부서를 갖추고 있다[40]. 즉 원장-부원장 아래에 행정, 공보, 문화, 지방부(지방부 안에 각 지역 공보관)로 대별되며 영화과는 공보부에 속

39) 참고로 남미 군사 정권을 배경으로 한 코스타 가브라스(Costa-Gavras, 1973) 감독의 〈계엄령〉을 보면, 의회에서 한 야당의원이 미국의 남미 개입이 여러 경로를 통해 이루어진다며, 미국해외공보처(USIA)를 거론하는 장면이 나온다.

40) 미공보원은 1950년 초 전국에 걸쳐 10군데의 공보관을 설치한다. 이 공보관들은 1만~2만 명 정도의 메일링 리스트를 확보하여 자신들의 소식지 등을 정기적으로 발송하였다(Liem, 2010: 116). 그리고 1959년 현재 70개국에 소재(동아일보, 1959.8.16. 5면). 참고로 주한미공보원은 1947년 5월에 설치되었다.

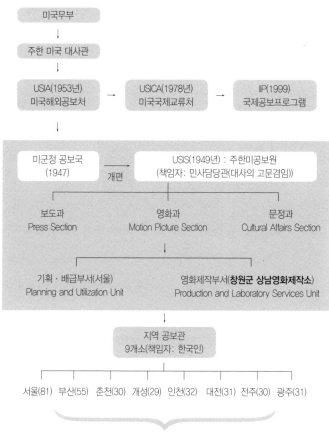

〈그림 5〉 1950년대 미국공보원(USIS)의 조직도

미국무부

↓

주한 미국 대사관

↓

| USIA(1953년) 미국해외공보처 | → | USICA(1978년) 미국국제교류처 | → | IIP(1999) 국제공보프로그램 |

↓

| 미군정 공보국 (1947) | 개편 → | USIS(1949년) : 주한미공보원 (책임자: 민사담당관(대사의 고문겸임)) |

보도과
Press Section

영화과
Motion Picture Section

문정과
Cultural Affairs Section

↓

기획 · 배급부서(서울)
Planning and Utilization Unit

영화제작부서(**창원군 상남영화제작소**)
Production and Laboratory Services Unit

↓

지역 공보관
9개소(책임자: 한국인)

서울(81)　부산(55)　춘천(30)　개성(29)　인천(32)　대전(31)　전주(30)　광주(31)

사진전시회, 도서관, 토론회, 영화상영 등

주: 장영민 외(2007), 장영민(2004), 김태형(2004), 차재영 · 염찬희(2012)에서 재구성.
참고: 각 지역공보관의 한국인 직원의 재직자 수는 괄호안과 같음(한국전쟁 발발 직전).

해있다. 이 중에서 지방부의 역할이 특히 강조되고 있다. 당시 부원장이 지방부의 업무를 모두 관장하고 있었다고 한다. 한편 지방부는 미공보원이 대내외적으로 수합하거나 제작한 자료들을 효과적으로 배포하고 대민접촉의 빈도와 범위를 넓히기 위해 각 지방(부산, 대전, 전주, 광주, 춘천, 개성, 인천, 대구)에 미국공보관을 설치한다(다음의 〈그림 2〉를 참고할 것). 이 중에서 부산이 가장 먼저 개관(1947.9.12)하였다(허은: 2007: 177). 이러한 각 지방의 미공보관은 한국인 관장이 책임을 맡아 사진 전시회, 도서관, 토론회, 영어반,

41) 1950년대에 미공보원이 고용하고 있던 직원은 미국인 20여명, 한국인 170여명 정도였다. 이러한 수치 비중은 1950년대 중반 이후로 큰 변화가 없었다(허은, 2003: 236; 차재영·염찬희, 2012: 245). 그러나 1951년 말 현재 미공보원과 공보관을 포함하면 미국인 38명, 한국인 1,334명이 근무하고 있었다(Liem, 2010: 142).

영화 상영 등 공보관 업무를 총괄하였다(장영민, 2004: 292)41). 그러나 앞의 〈그림 5〉는 부서(Unit)와 과(Section) 단위의 조직도를 강조하고 있다. 왜냐하면 이 글의 주된 연구대상이 미공보원 산하 영화과(Motion Picture Section)와 영화제작부서의 역할과 그 활동들을 살펴보는데 있기 때문이다. 한편 영화과는 기획·배급부서와 영화제작부서로 다시 대별된다. 이러한 조직체계를 갖추고 있던 1950년대 미공보원의 주된 역할은 무엇이었을까? 당시 미공보원의 원장(대사의 고문역할을 겸임하고 있었음)이었던 제임스 스튜어트는 미공보원의 역할은

〈그림 6〉 미공보원 등의 분포(1961. 10)

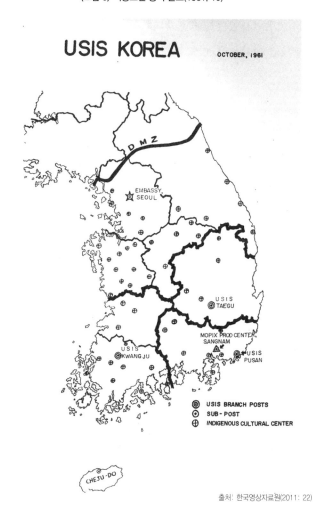

출처: 한국영상자료원(2011: 22)

반공이었다고 말한다. 즉 공산주의와의 심리전이 미공보원의 핵심적인 업무였다고 밝히고 있다^(장영민, 2004: 286). 그는 한국전쟁 이전부터 미국의 대한(對韓) 문화정책을 관장하고 있던 인물이 었다^{(보다 구체적인 내용은 Liem(2010: 113)을 참고할 것).}

미공보원의 이러한 전략적 방침을 영화과의 활동을 중심으로 잠깐 확인해보도록 한다. 1952년 당시 창원군 상남면으로 이전해서 영화제작 등을 해오던 상남영화제작소^(일명 「리버티 프로덕 션」)의 초대 소장이었던 릿지웨이(1989) 역시 이 당시 제작된 뉴 스릴^(Newsreel)의 내용은 대부분 선전물이었으며, 특히 당시 한국 정부가 큰 관심을 두지 않았던 간첩에 대한 경고를 담은 것들 이 많았다고 증언한다. 한편 미공보원의 선전전략은 다양한 매 체를 통해 이루어졌지만, 이 중에서도 뉴스영화와 문화영화를 통한 선전활동이 대종을 이룬다. 예컨대 주간 뉴스영화였던 〈리버티 뉴스〉는 약 15년간(1952~1967) 총 721호가 제작되어 방영 및 방송되었다. 뉴스영화의 관람자 수를 보면, 1954년 1년 동안 극장에서 뉴스영화를 관람한 숫자는 약 657만 명이었고, 이후 1961년에는 약 7,600만 명이 이를 관람하였다^(허은, 2011: 146). 그리고 "〈리버티 뉴스〉는 매주 목요일마다 35밀리

필름 32개와 16밀리 32개를 전국에 무료로 배부"하였다[동아일보. 1959.8.16. 4면]. 미공보원이 영화를 통해 선전활동에 주목하였던 주된 이유는 특히 전시기간동안 신문이나 라디오 등은 그 시설이 파괴되거나 지방으로 이전하는 등으로 매체의 제작과 보급이 힘들었기 때문이다. 이를 타개하기 위해 삐라나 영화 등의 선전 매체들이 매우 중요하게 부각되었다. 예컨대 전쟁 발발 후 125일 동안에만도 약 64종의 선전물들이 약 1백만 장 가량 한국 전역에 살포되거나 이 내용이 확성기로 방송되었다[Liem, 2010: 137]. 즉 전쟁기간 동안 미공보원 등의 선전 매체의 영향력은 라디오 > 삐라 > 신문 > 영화 등의 순으로 확대되었다.

참고로 다음의 〈표 3〉은 1945년 해방 이후 정부수립 이후까지의 미군정 또는 미문화원과 한국정부가 제작한 뉴스영화 및 선전물들의 현황을 보여주는 것이다.

한편 미공보원 제작 문화영화의 경우, 1955년 상반기에만 총 1,300만 명이 관람을 하였고, 여러 경로를 통해 총 25,000여회 전국에서 상영되었으며, 12대의 이동영화차 또는 이동영사차[김원식의 표현임. Mobile Unit이라고도 함]가 상영한 횟수만도 2,700여회를 넘어선 것으로 나타난다[차재영·염찬희. 2012: 248]. 이처럼 엄청난

〈표 3〉 해방이후 뉴스영화 및 선전물의 제작 현황

	뉴스영화명	제작주체	뉴스 및 영화의 특징	비고
1945년	〈해방뉴스〉	조선영화건설본부[42]	· 해방직후의 사회상을 기록	· 조선영화인들의 조직 · 1945.9 미군정공보부의 허가에 의해 제작 · 46년 좌우익 대립격화 국면에서 〈해방뉴스〉의 논조를 둘러싸고 미군정과 좌익계열 영화인들 간의 갈등
1946.1 ~ 1947년 말	〈시보, Korean Newsreel〉	미군정공보부(DPI)	· 점령지의 안정적인 운영을 추구하는 미군정의 모습	· 미군정의 공식적인 뉴스제작 시초 · 미국공보영화의 전통 시작(타이틀 백)
1948.1 ~	〈대 한 전 진 보〉 또는 〈전진대한보, Progress of Korea〉	미군정 공보원(OCI)	· 미군사령부가 직접 제작한 선거관련영화(국가건설) · 미국적 생활의 소개(미국 홍보) · 한국의 문화풍속 영화	· 47년 12월부터 공보부의 협조로 영화제작 · 〈조선전진보〉는 반주간으로 고정화. 모든 극장에서 1주간 상영 · 〈시보〉를 제작한 OPI는 이후 뉴스영화제작 기능을 OCI로 이관
1950년 가을~	〈세계뉴스〉	주한미 국공보 (USIS)	· 벽지주민에게 알리는 1장 짜리 선전지 · 비행기로 살포하기도 함	· 48년 5.10선거에 대한 집중적인 선전 · 〈세계뉴스〉를 포함한 공중살포 문건은 48년의 경우 4톤에 달함 · 매월 71만 5천장, 겨울철에는 30만장을 살포함
1952 ~1967년	〈리버티뉴스〉	주한미국 공보원 (USIS)	· 문화영화 · 미국풍토소개 · 원자력의 평화적 이용	· 국내 최초 주간 뉴스영화(진해에서 시작) · USIS 문화국 영화과에서 직접 제작 · 52.5.16~67.6.1까지 제작 방영(총721호) · 매 호당 평균 250만 명 관람
1953년~	〈대한뉴스〉	공보처 영화과 (국무총리 직속 기관)		· 공보처영화과는 일제 강점기 조선총독부 산하에 있던 조선영화주식회사를 모체로 하는 대한영화영화사 운영(48. 8월부터) · 59년 공보실 영화제작소 · 61년 공보부로 승격되면서 국립영화제작소 신설

주: 김한상(2011b), Liem(2010), 장영민(2007), 강명구 외(2007), 염찬희(2006), 김원식(1967)의 글에서 재구성.

42) 「조선영화건설본부」는 「조선프롤레타리아영화동맹」과 통합(1945년 12월)하여 「조선영화동맹」(영맹)을 결성한다. 「영맹」은 진보적 민족영화의 건설을 내걸고 미군정에 의한 영화검열 반대, 미국영화 독점 반대 등의 활동을 펼쳤다. 그러나 미군정청에 협조적이던 「조선영화건설본부」의 편입으로 말미암아 이후 「영맹」의 성격에 대한 다양한 평가가 나타난다 (보다 구체적인 내용에 대해서는 염찬희(2006: 201~203)를 참고할 것).

물량적 공세를 통해 미공보원이 달성하려했던 것은 영화를 통해 미국정부의 지적·도덕적 지도력의 확보^(허은, 2011: 142), 즉 냉전 체제 하에서 지배적인 헤게모니를 구축하려는 것이었다. 왜냐하면 영화의 생산과정에는 어떤 영화를 소비자들에게 보여줄까라는 문제뿐만 아니라, 어떤 영화를 만들까라는 정치적인 이해관계를 지니고 있기 때문이다^(Turner, 1999: 188). 이런 점에서 미공보원의 영화 제작은 봉사를 통한 이해추구, 추구의 목적, 그리고 영화의 기능이 소비자와 문화전반에 미치는 의미까지를 모두 아우르는 전방위적 성격을 지닌 것이었다. 이러한 점은 미공보원이 세 차례에 걸쳐 발간한 영화 주제의 특징과 성격을 통해서도 재확인 할 수 있다. 이는 미공보원에서 만든 영화목록들을 주제별로 재구성해보면 알 수 있다^(이에 대해서는 허은, 2008: 213-215를 참고할 것). 참고로 미공보원 발간 영화목록들은 다음과 같다. 서울 미공보원(1958)의 「미공보원영화목록」과 주한미공보원(1964)의 「미국공보원 영화목록」, 그리고 USIS-Korea(1967)의 「USIS FILM CATALOG」등이 그것이다^(허은, 2008: 212). 그리고 미공보원의 영화목록들은 다음과 같은 성격을 지니고 있다. 첫째, 미공보원에서 발간한 책자들의 연도가 1958년, 1964년, 그리고 1967년 등으로 되어있지만 각 주

제의 영화들이 같은 해에 제작되었다는 것을 뜻하지는 않는다. 즉 1958년이나 1964년도의 영화목록에는 1950년대에 제작된 영화들이 상당수 포함되어 있음에 유의해야 한다. 예컨대 1955년에 제작된 〈거리의 등대〉는 1958년도 목록에 수록되어있고, 1958년도 작품인 〈지방신문 편집자〉는 1964년도의 영화목록에 포함되어있기 때문이다. 둘째, 그러나 이러한 점을 감안하더라도 1950년대 미공보원에서 제작된 영화 편수를 추론해보면 적게 잡아도 수 백편이 될 것이다(이 중에는 미 본토로부터 들여온 영상자료들도 상당수 포함되어 있다). 한편 우리나라의 문화공보부에서 제작한 문화영화의 편수는 다음과 같다. 1956년 9편, 1957년 22편, 1959년 41편, 1960년 30편, 그리고 1961년 70편(위경혜, 2010: 340-341).

다음 절에서는 이상과 같은 미공보원의 뉴스영화 및 문화영화가 경남지역(진해와 창원)에서 어떤 과정을 거쳐 제작·보급되었는지에 대해 살펴보기로 한다.

3. 경남지역과 미국공보원(USIS)의 영화

1) 상남영화제작소(리버티 프로덕션)의 설립과정

진해를 거쳐 창원군 상남면 용지리에 위치하게 되는 미공보원 산하 상남영화제작소의 설립과정에 대해서 잠깐 살펴보도록 한다. 이를 위해 당시 상남영화제작소의 초대 소장(Major General, 1946-1958)이었던 릿지웨이(William G. Ridgeway)[43]의 구술(1989)과 상남영화제작소 설립 10주년을 맞아 당시 동아일보 기자였던 호현찬[44](1962)이 쓴 르포기사, 그리고 미공보원 영화과 직원이었던 김원식(1967)의 증언 등이 주요 자료로써 활용될 것이다.

미공보원이 경남지역으로 이전해

43) 릿지웨이는 1946년 미육군 보건복지부 근무로 한국생활을 시작한다. 이후 1947년 미육군 라디오에서 근무한 후 미육군 MOPIX로 자리를 옮기며 대중매체 경력을 쌓는다. 1949년에는 한국인 여성(이동숙)과 결혼한 후 (2녀 1남). 1950년 6월 10일 아내와 함께 뉴욕으로 돌아갔다가. 동년 10월 혼자 한국으로 다시 돌아와 모픽스의 진해 이전 작업을 주도하였다. 그는 1957년까지 근무하였다. 당시 그의 나이는 27세였다. 그리고 릿지웨이는 2014년(92세) 현재 미국 플로리다에서 그의 한국인 아내와 함께 살고 있다(대한뉴스, 2014.1.9). 참고로 상남영화제작소의 2대 소장은 Lorin Reeder(1958년부터 17년간 근무)였고, 3대는 Niels Bonnesen이었다.

44) 호현찬(1926년생)은 이후 영화평론가 및 이만희 감독(1966)의 〈만추〉, 그리고 김수용 감독의 〈갯마을〉과 〈사격장의 아이들〉의 제작자로도 활동한다. 그리고 한국영상자료원 이사장, 영화진흥공사사장으로 근무하기도 하였다. 주요 저서로는 「한국영화 100년」(2000)이 있다.

온 시기와 당시의 상황에 대해 잠깐 살펴보도록 한다. 여러 선행연구들과 증언 등에 따르면 이는 한국전쟁이 발발한 직후인 것으로 확인된다[45]. 즉 한국전쟁의 발발로 인해 미공보원 산하 영화제작소는 진해로 거점을 옮긴 후, 영화제작에 필요한 시설을 마련하게 된다. 참고로 미공보원 영화과는 한국전쟁 이전부터 서울 을지로 1가 반도호텔 맞은편에 근거지를 둔 영화회사(미국 대사관 내에 행정실을 두고 있었고, 중앙청 내에 영화제작실이 있었다)를 등록하고 제작과 상영활동을 해왔었다(김한상, 2012). 그리고 서울공보관은 서울 플라자호텔 내에 있었다(Liem, 2010: 142). 한국전쟁의 직접적인 전화를 피하기 위해 진해로 오게 되는 과정에 대한 릿지웨이의 구술이 흥미로운데 이를 잠깐 소개하면 다음과 같다. 중공군의 도움을 받은 북한의 재침공으로 진해로 피난하게 되는 직원들과 그 식솔들은 모두 350여 명에 이르렀고, 이들을 진해로 이송하기 위해 릿지웨이는 미육군 상사에게 위스키 7병을 주고 7량의 화물차를 제공받는다. 이를 구체적으로 살펴보면 제작 인력은 열차를, 기자재는 배편을

이용해 진해로 이전되었다[심혜경, 2011: 24]. 이 당시 가져온 장비 중에서 특기할 만한 사항은 막대한 양의 16밀리 필름이었다고 한다. 이와 함께 쓰던 35밀리 필름은 북한군이 모두 몰수해 갔다고 한다. 왜냐하면 당시 북한군이 영화제작에 주로 쓰던 필름은 35밀리였기 때문이었다. 그리고 미공보원과 함께 진해로 내려온 영화 인력은 다음과 같다. 촬영-임병호, 임진환, 배성학. 현상-김봉수, 김형근, 서은석, 이태환, 이태선. 녹음-이경순, 최칠복, 양후보. 편집-김흥만, 김영희. 윌리엄 릿지웨이의 통역 및 제작보좌관-이형표. 엔지니어-김형중. 음악-정연주 등. 그리고 영화업무 전반은 극동 주한 미 육군 502부대[46]와 긴밀한 연계를 가졌던 이필우와 유장산 등이었다[심혜경, 2011: 23-24].

46) 502부대는 해방 후부터 1947년 미공보원이 설치될 때까지 미군 선전활동을 담당하고 있었다. 그리고 〈이필우 프로덕션〉 소속 영화인들을 기용해 〈전진대한보〉 등의 뉴스영화를 제작하였다[심혜경, 2011: 23].

부산을 거쳐 진해에 도착한 릿지웨이 일행은 소규모의 정보센터를 스튜디오로 활용하게 된다. 릿지웨이는 이 정보센터가 전「일본해군장교클럽」이었다고 회상한다. 이 건물은 전형적인 일본식 형태였고, 문들의 경우 창호지를 바른 미닫이문이 대부분이어서 화재에 무방비 상태였다고 한다[영화제작에 있어 매우

위험한 환경). 그는 이러한 시설을 개선하기 위해 당시 부산으로 와 있던 미육군본부 공보부에 지원요청을 하게 된다. 이 결과 약 7-8천 불의 자금지원을 받아 6-7주에 걸쳐 건물의 수리를 마치게 되었다고 한다. 릿지웨이에 따르면 이 당시 한국인 직원들은 모두 85명이었으나, 영화 관련 기술은 전혀 갖추지 못한 상태였다고 한다[47]. 이 이유는 다음과 같이 추정된다. 즉 한국전쟁 전까지는 영화 제작 편수가 극히 적었고, 대부분의 필름

47) 그러나 영화 전문 인력도 다수 포함되어 있었다. 예컨대 이형표 감독은 릿지웨이와 상당 기간 함께 활동하였다. 특히 그는 진해 시절 미 본토로부터 온 다큐멘터리 등을 편집하거나 번역하는 일 등을 하였다(Liem, 2010: 143-144).

은 미국으로부터 가져온 것들이었다. 이러한 까닭에 한국인 근무자들의 숙련형성 기간이 짧을 수밖에 없었다. 그러나 이들은 곧 향후 한국 영화산업의 주역이 된다. 왜냐하면 김원식[1967: 294]에 따르면 15년 이상 현상과 프린팅 작업을 맡아온 한국인 기술자들은 곧바로 한국영화계의 지도역군이 되었고, 특히 16밀리 필름의 35밀리로의 확대작업, 35밀리의 16밀리로의 축소작업은 오랜 세월에 걸쳐 체득한 것으로 국내는 물론 미국의 공보원에서도 작업주문이 있을 정도로 이들의 숙련도가 높아졌기 때문이다.

이와 같은 진해 시설의 인적·물적 재정비를 통해 매주 뉴스 릴을 제작할 수 있었고, 이때부터 미국 필름의 한국 적용이 시 작된다. 릿지웨이는 진해 소재 미공군기지에서 16밀리 필름과 필름자동처리기(automatic film processing machine)를 빌려와 필름의 인쇄 를 더욱 빠르게 할 수 있었다고 한다. 이 당시의 근무체제는 1 일 3교대 7일 근무제였다. 그러나 진해 에서 제작된 것은 〈한국 늬우스〉라는 제 호의 부정기적인 뉴스영화뿐이었다(김원식, 1967: 290)48). 즉 미공보원의 뉴스 및 문화영 화제작은 당시의 '창원군 상남면'에서 본 격화된다(김한상, 2012). 미공보원의 영화제작 시설이 창원의 상남면으로 이전하게 된 때는 1952년 초였다. 그러나 이에 대한 릿지웨이의 기억은 다소 모호하다. 왜냐

48) 「리버티 푸로덕션」 이 발족한 것은 우 리 정부가 수립되던 해인 (단기) 4281년 (1948년) 8월 15일 이다. 창립 당시에는 〈한국 늬우스〉라는 타이틀을 가졌는데, 6·25동란이 일어나 던 4283년에는 약 1 년 동안 국내에서 찍 는 필름을 미국에서 편집하였고 이때는 〈 세계 늬우스〉라고 불 리웠다."(동아일보, 1959.8.16, 4면) 이후 1953년 〈리버티 뉴스 〉로 개칭된다.

하면 그는 이전 시기를 1951년 말이나 1952년 초로 구술하고 있기 때문이다. 그리고 마산의 지역영화사가로 왕성한 활동을 하고 계신 이승기(2009: 160) 선생님도 1951년으로 기록하고 있다 ("전쟁 중이었던 1951년, 인근의 창원군 상남면에 미국공보원 내에 상남영화촬영소가 설치되어 리버티 뉴 스를 비롯한 각종 뉴스물을 제작하여 해외에 전쟁 소식을 전했다."). 그의 글에서 특별히

진해를 언급하고 있지 않은 것으로 보아 미공보원의 진해와 인근의 창원에서의 활동을 거의 동일한 시기로 판단한 결과라고 생각한다. 그러나 동아일보 기자였던 호현찬이 1962년 3월 26일에 썼던 기사의 제목이 〈「자유의 종」 울려 10년 上南『라보』〉이고, 이 기사에 "「上南프로덕션」은 올해로 만 10년을 맞았다"는 내용이 있는 것으로 보아 진해에서 창원으로의 이전 시기는 1952년이 정확하다고 할 것이다. 이는 여러 연구자들의 언급에서도 확인된다[허은, 2011: 145; 차재영·염찬희, 2012: 247].

한편 대부분의 연구들에서는 미공보원의 영화제작시설이 진해에서 창원으로 이전하게 된 계기를 공산주의자들의 시설에 대한 위협에서 찾는다. 즉 부산과 인접한 진해는 북한군의 접근 가능지역이었으므로 보다 안전한 지역으로의 이전이 불가피하였다는 것이다. 이는 릿지웨이의 구술 증언과도 일치한다. 릿지웨이는 창원군의 상남면에서 영화제작시설의 이전에 적합한 환상적인 빈 건물을 발견하였다고 말한다. 이 건물은 "유사 2층 건물로 영사실이 반 층 정도 올라가 있는 구조로 이루어져 있었고, 해군이 파놓은 굴이 있어서 그 안에 필름을 보관하기 용이했다"[심혜경, 2011: 25]. 이 당시 미공보원 영화과의 직원이었던

김원식[(1967: 290)]은 이를 구「일본해군통신소」건물로 기억하고 있다[(그러나 심혜경(2011: 25)은 「해군 통신본부 총사령부」로 기록하고 있다)]. 그리고 릿지웨이에 따르면 이 건물의 규모는 45미터×15미터 정도였고[(총 건평 500여 평. 이는 김원식의 표현임)], 콘크리트로 된 2층 건물이었다. 당시 이러한 형태의 건물은 매우 희귀한 것이었다고 한다. 그는 미육군 공보부로부터 25,000달러를 지원받아 이 건물에 완벽한 방음이 되는 사운드 스테이지를 구축하고, 화재예방장치를 갖추는 등 새로운 시설로 탈바꿈시킨다[49]. 그리고 1953년 한국 해군으로부터 10년간 무상으로 이 건물을 임대받게 된다. 이후 이 임대는 1967년까지 연장된다.

49) 10년 뒤 상남영화제작소를 찾은 호현찬(1962)에 따르면, 이곳의 영화제작시설은 눈부신 발전을 거듭한다. 당시의 기사를 원문대로 소개하면 다음과 같다. "한 달에 100만자를 제작해낼 수 있는 기능을 가진 자동현상기는 한국에서 최초의 자동현상시설이다. 「탱크」현상의 手式 방법에 종지부를 찍고 영화「메카니즘」에 「에포크」를 그은 곳이 바로 여기다. 현상기의 약 조건을 조절하는 10년 동안의 「데타」를 가리키면서 「라보」의 생명은 바로 이것이라고 말한다. 10년여 일이 상세히 기록된 「데타」는 「라보」를 지켜온 수백 명의 영화기술자들의 유일한 유산이다. 30여종의 「필름」을 쓰면서도 한결같은 「톤」을 유지할 수 있는 비법은 바로 그 「데타」안에 있다고 한다. 확대, 축소 「맷트 푸로세스」등을 자유자재로 하는 「오푸티칸 푸린터」, 35「밀리 필름」을 16「밀리」로 곧장 축소시키는 「사운드」축소기, 자동 「롯지기」인 「씨네테스타」, 만화를 찍는 「애니메이션 카메라」등은 모두가 한국에서의 유일한 시설이다. 그러나 상남의 가장 자랑거리는 녹음 「씨스팀」인 것 같다. 동기성을 보장하는 「씽크로나이신 모터」시설을 갖춘 녹음실에는 타 「라보」가 따를 수 없을 만큼 간편한 과정으로 녹음을 해낸다. 이밖에도 소규모나마 국내에서 유일한 「스크린 푸로세스」시설과 「칼라」현상기 등이 있으나 쓰여지지는 않고 있었다." 이러한 선진 시설로 인해 상남영화제작소는 당시에 이미 동양 제일의 뉴스 및 영화제작소로 평가받기도 하였다(마산문화협의회, 1956: 62).

한편 그는 미국으로부터 최신 자동현상기와 프린트 장비 등을 들여와 명실상부한 영화제작소가 되도록 그 기초를 마련한다. 그러나 이 과정에서 릿지웨이는 노사문제에 봉착하게 된다. 즉 신기술 장비가 들어오자 이 장비들의 조작방법을 몰라 체면을 잃을 것으로 생각한 부서의 장들이 모두 파업을 하게 된다. 우여곡절 끝에 이들이 모두 퇴사를 하게 되자, 릿지웨이는 이들의 조수들에게 신기술 교육훈련을 시키는 한편, 인근의 마을에서 논밭 일을 하는 젊은 여성들을 고용해서 필름 프린터로 활용하기도 하였다. 그러나 상남영화제작소 근무자와 소장과의 관계가 마냥 나빴던 것만은 아니었다. 예컨대 1960년대에 만든 미공보원의 문화영화인 〈상남스튜디오의 직원들(The Reeder's of Sangnam)〉^(제작년도는 미상)을 보면, 2대 소장이었던 로린 리더(Lorin Reeder)가 상남지역 주민들 및 직원들과의 관계가 매우 좋아서 공로패를 10회 이상 받았다는 장면이 나오고, 그가 1년에 한 번씩 군인과 지역 유지들을 초청해 연회를 열면서 상남지역의 일원으로 지냈음을 보여준다. 그리고 그가 한국 근무를 마치고 본국으로 돌아갈 때 상남스튜디오 직원들이 그에게 감사의 뜻을 표하는 장면 등이 소개된다^{(이 영화는 한국영상} 자료원 영상도서관에서 시청 가능하다. 런닝 타임 약 19분)

참고로 다음의 〈사진 7〉은 1962년 당시의 상남영화제작소의 외경과 정문이다. 이 영화제작소의 현재의 위치는 창원호텔에서 주택가 쪽으로 진입하면 찾을 수 있는 중앙동 주민자치센터 근처의 야산이었다고 한다. 당시의 정확한 지명은 창원군 상남면 용지리였다. 1967년 매일경제신문(6월 2일. 3면)의 보도에는 다음과 같이 묘사되어있다. "숲이 우거진 언덕위에 자리 잡은 제작소…". 그리고 앞서 소개한 〈상남스튜디오의 직원들〉을 보면 당시 소장이었던 로린 리더가 이 지역에서 사냥을 즐겼던 것으로 나타난다. 예컨대 "리더가 17년간 상남에서 근무한 이유가 일 때문인지 사냥 때문인지 알 수 없다. 리더는 경상남도 사냥대회에서 수상할 정도로 뛰어난 실력을 자랑한다. 상남은 최적의 사냥장소였다"는 등의 묘사로 미루어볼 때 당시 이곳은 숲이 우거진 외진 곳이었음을 짐작할 수 있다. 이후 상남영화제작소는 〈리버티 뉴스〉의 제작 중지(1967년)를 계기로 모든 시설을 서울로 이전하여 당시 남영동에 있던 미공보원 영화과 건물 내에 새로 마련된 스튜디오에 이를 설치하고 문화영화제작에만 전념하게 된다(김원식, 1967: 294). 다음의 왼쪽 사진에는 철탑이 보인다. 120m에 달하는 철탑 3개는 안테나 구실을 했다. 전력사정이 좋지 않을 때라 상남영화제작소에서

는 100kg짜리 발전기 6대를 3교대로 돌리며 전력을 이용했다고 한다.

〈사진 7〉 1962년 당시의 미공보원 상남영화제작소의 외경과 60년대의 정문 모습

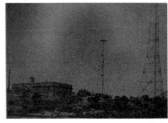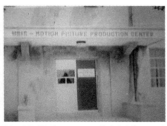

출처: 왼쪽부터 동아일보(1962. 3. 26. 4면) 및 심혜경(2011 :25)

상남영화제작소는 다양한 이름으로 불렸다. 즉 '상남 라보라토리'(Laboratory) 또는 이를 줄여 '상남 라보' 등으로 불리기도 했다(호현찬. 1962). 그리고 1952년 5월 16일부터 이곳에서 〈리버티 뉴스〉가 제작·상영되기 시작한다[50]. 그런데 앞서 살펴본 바처럼 〈리버티 뉴스〉가 지닌 막강한 영향력 때문에 많은 사람들은 미 공보원 상남영화제작소를 〈리버티 프로덕션〉으로 기억하고 있다. 이는 김원식[1967: 289]

50) 이영일(2004: 227)은 극동 주한 미육군 502부대와 함께 진해로 내려온 영화제작소에서 〈리버티 뉴스〉를 제작했다고 한다. 그러나 이는 앞에서도 밝힌 바처럼 상남영화제작소에서 시작된다. 〈리버티 뉴스〉 제1호는 1952년 5월 19일에, 마지막 호인 제721호는 1967년 5월 30일에 제작되었다.

의 증언에서 간접적으로 찾아볼 수 있다. "…어떤 사람은 〈리버티 뉴스〉란 마치 미국의 어느 통신사나 혹은 개인이 경영하는 영화사에 의해서 만들어지는 것으로 아는 이가 많고 그 예로서 취재 카메라맨에게 〈리버티 뉴스사〉에서 왔느냐 운운하는 사례가 많았다…" 김한상(2012)은 이를 '리버티 프로덕션'이라는 브랜드 정체성의 확보라 말한다. 김원식[(1967: 290)]은 상남영화제작소에서 만든 15년간의 〈리버티 뉴스〉의 활동을 다음과 같이 정리하고 있다. "그간 사용한 필름은 총 3천 3백만 척에 달하며…리버티 뉴스에 수록된 모든 음악은 완전히 사용권을 획득했거나 혹은 양해를 얻은 것만으로 이루어졌던 것이다. 사용된 타이틀 백은 모두 2종이었고[51] 내용배열은 그 체제를 여러 번 바꾸었다. 그간에 취재한 자료는 국내 소식 2만여 건이요 수록한 것이 국내 국외 각 4천 건에 달한다. 특히 스포츠 행사는 국내외를 통 털어 매호마다 충실히 수록했으며… 외국 소식에 사용된 자료는 주로 매

51) '자유의 종'으로 상징되는, 〈리버티 뉴스〉의 타이틀 백(title background)은 1946년 미군정 공보부가 제작한 〈시보〉 시리즈에서부터 발견된다. 여기에는 태극무늬가 들어가 있는 대흥사 태극문 종이 사용되었다. 그리고 〈리버티 뉴스〉에는 성덕대왕신종(1950년대)과 옛 보신각 동종(1960년대)이 타이틀 백으로 각각 사용된 것으로 추정된다(김한상, 2011b: 188).

52) 즉 국제 뉴스는 미국의 허스트 메트로톤(Hearst Metrotone Newsreels)이 제작한 〈오늘의 뉴스(News of the Day)〉를 번역한 것이었다(심혜경, 2011: 26).

주 USIS로부터 공급받는 〈메트로 톤 뉴스〉에 의거했다.[52]" 그러나 미공보원 상남영화제작소의 활약은 뉴스영화의 제작에만 그친 것이 아니었다. 문화영화의 영향력도 그에 못지않았다. 이러한 까닭에 당시의 창원군 상남면은 '한국영화의 메카'[호현찬, 1962] 또는 '작은 헐리우드'[이승기, 2009: 160], 그리고 한국영화 제작 인력들을 위한 '모션픽쳐 아카데미'[심혜경, 2011: 25] 등으로 불리었다[53]. 기본 시설로는 원고실, 번역실, 미술실, 음악실, 녹음실, 편집실, 현상실, 자동인화실, 전기실, 그리고 건조실 등이 있었고, 뉴스는 일주일에 1권[러닝타임 10분 정도]씩 정기적으로 제작하였고, 문화영화는 1개월에 1권씩 제작되었다. 제작된 필름은 시사를 거쳐 여러 개로 프린트된 후 미국대사관의 배정에 의해 각지로 공급되었다. 당시 이 영화제작소의 한국인 총책임자는 강춘길이었다[마산문화협의회, 1957: 21-22]. 〈리버티뉴스〉는 미국의 시각이 불만스러웠던 박정희 대통령이 국립영화제작소를 만들도록 지시한 뒤 1967년 6월 30일 721호를 끝으로 〈대한뉴스〉에 자리를 넘겨준다. 상남영화제작소

53) 예컨대 애니메이션 〈나에게 물어봐!(Ask Me!)〉(감독 김태환, 1960)의 예술감독이었던 정도빈은 당시 애니메이션 촬영이 가능한 옥스베리 카메라를 유일하게 소지한 곳이 상남영화제작소였기 때문에 이곳에 머물며 2년가량 프리랜서로 작업을 하였다고 한다(심혜경, 2011: 25). 참고로 〈나에게 물어봐!〉는 선거를 통해 지도자를 선출해 민주주의를 확립해야 한다는 내용의 애니메이션이다.

의 편집부장 및 제작부장을 역임했던 황의순(2000)에 따르면 〈리버티 뉴스〉 필름이 국내에 남아있지 않게 된 사정을 짐작할 수 있다. "당시 국립영화제작소에 이 필름 원본을 넘기겠다고 했지만 보관장소가 없다는 이유로 거절당했어요. 원본은 미국의 문서보관소로 넘기고 복사본을 태우는 데만 꼬박 두 달 걸렸습니다. 한강변에서 태웠는데 미국의 영향력이 절대적인 때니 가능했지, 지금으로선 상상도 못할 일이죠. 일부러 쓸려 내려가라고 장마철을 앞두고 태우긴 했지만 그 연기며, 가스며…." 그러나 1967년까지 남한의 생활상을 생생하게 기록한 미 공보원의 〈리버티 뉴스〉 원본은 미국으로 건너가 1984년까지 미국국립문서기록관리청(NARA: National Archives and Records Administration)에 보관되어오다 폐기 직전, KBS 제작진에 의해 국내로 들어오게 된다.

이처럼 상남영화제작소가 향후 한국영화 산실의 초석이 되었음은 다음의 〈표 4〉에서도 확인할 수 있다[54]. 그리고 다음 절의 〈표 6〉의 목록만 보더라도 이러한

54) 상남영화제작소에서 활동한 한국인들의 대부분 이후 미공보원을 나와서 해군부대의 후원을 받은 협동영화제작소를 설립했다. 협동영화제작소는 진해의 해병학교내 목욕탕을 개수해서 현상, 녹음 등의 작업을 하였다고 한다(이영일, 2004: 228). 이들 가운데 일부(예컨대 김영희 편집기사 등)는 1955년경에 다시 해군교육용 영화를 만드는 교재창으로 옮겨 일을 하였다(이순진, 2010: 76).

사정은 쉽게 짐작할 수 있을 것이다. 이에 대해서는 뒤에서 보다 자세하게 살펴보도록 한다.

〈표 4〉 창원 상남영화제작소 시절의 한국영화 인력

	영화 인력
주한미공보원 (USIS–Korea) (1947~1967)	**서울(1947~1950) 및 진해(1950~1952) 시절** : 관리 · 녹음 이필우, 촬영 유장산, 촬영 임병호, 촬영 임진환, 촬영 배성학, 현상 김봉수, 현상 김창수, 촬영 · 현상 김형근, 현상 서은석, 현상 이태환, 현상 이태선, 녹음 최규순, 녹음 최칠복, 녹음 이경순, 녹음 양후보, 편집 김흥만, 편집 김영희, 현상 우갑순, 축소 정주용, 촬영 박용훈, 촬영 박희영, 현상 이상진, 기재 전원춘, 편집 유재원, 설비관리 김형중, 제작보좌관 · 통번역 이형표, 음악 정윤주 **상남(창원) 시절(1952~1960)** 연출 김기영, 조명 마용천, 촬영 이석출, 아나운서 김영권, 편집 이경순, 음악 조백봉, 음악 백명제, 녹음 이상만, 편집 · 통역 배석인, 행정 · 통번역 황의순, 촬영 · 현상 김형근, 애니메이션작화 정도빈, 행정 · 통번역 강춘길, 편집 권숙희 **상남시절(1960~1967)** 자재부 · 촬영 · 연출 전선명, 연출 양승룡, 녹음 김정구, 녹음 이병호, 촬영 김종찬, 촬영 김태환, 촬영 박보황, 촬영 이완현, 연출 한탁성, 음악 최병우, 조명 나병태 , 조명 임경진, 현상 김형환, 편집 안소현, 행정 김석규, 음악 이경하, 이종호, 조병기, 조근제 **(* 참고: 진해 해군 교재창, 1953~50년대 후반)** 녹음 · 관리 이필우, 촬영 유장산, 녹음 최칠복, 편집 김영희, 촬영 임진환, 촬영 최호진
	책임자: 윌리암 리지웨이(William B. Ridgeway), 험프리 렌지(Humphrey Leynse), 로린 리더(Lorin G. Reeder)

<div align="right">출처: 공영민(2011: 37–38)</div>

2) 미공보원 상남영화제작소의 문화영화 제작 활동

한국전쟁의 발발(1950년) 이전 미공보원이 발간한 영화의 종류와 편수 등은 매우 제한적이었다. 김한상[2011b: 180]에 따르면 1945년부터 46년 사이에 공보부는 총 26편의 뉴스영화와 미군정의 활동을 담은 기록영화 7편을 제작했을 뿐이다[55]. 그러므로 미공보원의 영화가 실질적으로 대중적인 영향을 지니면서 확산된 시기는 한국전쟁 직후부터라 할 수 있을 것이다. 이는 특히 전시였던 1950년 말 미공보원의 영화제작소가 경남 진해로 이전해오면서 본격화된다. 문화영화의 경우, 앞에서 살펴본 바처럼 1950년대 당시 미공보원이 제작한 문화영화의 편수가 수 백편에 달함을 감안한다면 영화를 통한 이들의 매스 미디어 정책이 거의 절대적인 영향력을 지니고 있었다고 평가할 수 있을 것이다. 이는 두 가지 점에서 확인할 수 있다. 첫째 당시 국내의 경우, 매스 미디어의 확산은 매우 지체된 상황이었다. 예컨대 1960년대 중반까지도 텔레비전 방송이 갖는 영향력은 영화에 비해 매우 미약하였다[허은, 2008: 216]. 그리고 1961

55) 미군정이 공식적으로 뉴스영화를 제작한 것은 1946년 1월부터 시작한 〈시보, Korean Newsreel〉이었고, 미군정 영화과가 제작한 최초의 문화영화(1945년)는 〈자유의 종을 울려라〉였다(김한상, 2011b: 184, 190-191).

년의 경우, 남한 정부가 제작한 영화의 배포 범위는 미공보원에 비해 25% 수준에도 미치지 못하였다[56](허은, 2003: 247).

둘째, 이 당시 부산과 경남지역에서 상영된 일반장편영화의 편수 등과 비교해보아도 미공보원 제작의 영화가 지닌 영향력은 압도적이라 할 수 있다. 다음의 〈표 5〉는 1946년부터 64년까지 부산과 경남지역에서 상영된 국내외 제작의 일반 장편영화(미공보원에서 제작된 것이 아님. 여기에는 국내 뉴스영화도 일부 포함되어 있음)의 현황을 재구성해본 것이다(이승기, 2009: 141-196). 물론 이 자료에는 같은 시기 동안 전국에서 상영된 영화 편수가 모두 포함된 것은 아니지만, 창원에서 제작된 미공보원 영화와 非미공보원 영화간의 영향력을 비교하기에는 손색이 없을 것이다. 〈표 5〉에 따르면 1946년부터 1964년까지 부산과 경남지역에서 상영된(제작이 아님) 총 영화편수는 88편이다. 그러나 창원의 상남영화제작소에서 만든 '한국' 주제 관련 영화만 해도 비록 중복 집계가 되고 있지만, 1950-60년대에 걸쳐 거의 두 배를 상회하는 166편이다(〈표 6〉을 참조할 것). 참고로 상남영화제작소 설립 11주년(1959년)을 기록한 신문기사에 따르면 설립이후 지금까지 한국인의 풍습, 생활상태, 그리고 전통문화 등을 소재로 한

문화영화 제작은 약 20여 편이었다^(동아일보, 1959.8.16).

<표 5> 광복이후 부산 경남지역 영화상영 일람표(1946~1964)

상영연도	영화명	총편수	비고
1946년	동방의 무지개	1	
1949년	해연, 파리의 지붕 밑, 검사와 여선생, 스파이 전선, 파리의 총아(寵兒), 소년의 거리-속편(Men of Boys Town)	6	
1950년	마음의 구석(The Captive Heart), 밀림의 여왕(일명, 여자 타잔)(Queen of the Jungle), 쾌남 타잔, 용감한 기마대, 동란 속에 피는 꽃(일명, 새금화(賽金花), 춤추는 결혼식(You were Never Lovelier), 대평원(Union Pacific), 세기의 판결, 너의 운명은 나에게 있다, 붐 타운(일명, 벼락부자)(Boom Town), 한 발은 천국에(One Foot in Heaven), 창공에 춤춘다(The sky's Limit), 서부의 선풍아(旋風兒), 매혹의 청춘장(The Enchanted Cottage), 탈출(To Have and Have Not), 비련, 뉴 문(New Moon), 서부의 쾌남아, 역마, 가스등(Gaslight), 애욕(愛慾)(Gueule damour), 콜시카의 형제(The Corsican Brothers), 철완찜(鐵腕찜)(Gentleman Jim), 세계의 어머니(Sister Kenny), 성성기(聖城記), 4억의 화과(花果), 견우와 직녀, 농부의 딸(The farmer's daughter), 푸른언덕, 북한의 사정, 북한의 실정, 마음의 고향, 여성일기, 성벽을 뚫고, 연화, 바람과 함께 사라지다	35	
1951년	삼천만의 꽃다발, 내가 넘어온 38선, 정의의 진격, 싱고아라(Singoalla), 붉은 밧줄(Red Rope)	5	
1952년	애정산맥, 악야(惡夜), 미녀와 야수(La Belle et La Bete), 사랑의 행로(La Part de L'ombre), 잠바(Zamba), 베로나의 비련(La Leggenda di Verona), 루이 브라스(Ruy Blas), 청춘난무(靑春亂舞), 자전거도적, 연예진단서(Let's Live a Little), 전진(戰塵)(Paisan), 무방비도시(Open City), 야생아, 전원교향악(La Symphonie Pastorale), 무인도의 전율(Two Lost Worlds), 군항 지브랄탈(Gibraltar), 타잔은 뉴욕으로(Tarzan's New York Adventre)	17	
1954년	노도(怒濤)(Wake of the Red Witch)	1	
1959년	내사랑 그대에게, 나는 고발한다, 유관순, 청춘극장	4	
1959년	장마루촌의 이발사, 뇌격명령(Torpedo Run), 실례했습니다	3	
1960년	여두목 아파치, 풍운의 젠다성, 흙, 경상도 사나이, 동심초	5	

상영연도	영화명	총편수	비고
1961년	한 많은 강, 군도(群盜)	2	
1962년	검풍연풍	1	
1963년	백마 하지무라드	1	
1964년	삼총사	1	
	성의(聖衣)(1953), 죄 없는 미모(The Unguarded Moment)(1956), 사선을 넘어서(Plymouth Adventure)(1952), 공포의 거리(The Naked City)(1948), 여성이여 영원히(Forever Female)(1953), 해벽(海壁)(This angry Age)(1957)		상영년도 미상 ()제작년도임

주: 이승기(2009: 141-196)에서 재구성. 영화 제목은 저자의 서술을 그대로 인용하였음.

참고로 마산 최초의 극장은 신마산의 옛 메가다 헤이자브로(目加田平三郎)의 별장 정면에 일본인들이 경영하던 목조 2층의 환서좌(丸西座)였다. 1910년에 건립되었고 수용인원은 5-6백 명 정도였다고 한다. 그러나 환서좌의 설립년도에 대해서는 이설이 있다. 「마산항지」(1926)에 따르면 1907년 늦여름 현재의 마산합포구 신창동 지역에 설립되었다고 한다(김종갑에서 재인용. 디지털 창원문화대전의 환서좌 항목을 참고할 것). 이후 1917년에는 수좌(壽座), 그리고 이를 전후로 馬山座(나중에 마산극장으로 개칭, 일본인에 의해 건립됨), 신마산의 櫻館(앵관. 이후 제일극장으로 개칭됨. 일본인 요정업자와 한국인 택시회사(최봉시의 소화택시) 등의 합자로 건립), 그리고 1936년 10월 마산좌의 일본 경영인이 공락관(共樂館)을 신축하였다. 한편 마산 최초의 활동사진은 지금의 뉴스에 해당하는 실사(實寫)를 1905년 경에 발생한 오사카

대화재 광경을 서성동 해안의 일본인이 경영하던 숯(炭) 창고에서, 그리고 1913년에는 희극영화 〈新馬鹿大將〉^(일본어)을 하사마 후사다로(追間房太郎) 창고광장^(현 경남은행 본점)에서 상영하였다^(김형윤, 1996/1973: 30). 그리고 1956년 현재 마산의 네 곳의 극장^(강산극장, 시민극장, 마산극장, 그리고 제일극장 등)에서 1년간 영화가 상영된 횟수는 총 351회였다^(국산영화 83회, 외국영화 286회). 참고로 미국영화가 최초로 상영된 때는 1904년^(광무 8년) 동대문 근처의 미국인이 경영하는 전차회사의 선전을 위한 활동사진관람소가 설립되어 여기에서 미국영화가 상시로 상영되었다고 한다. 그러나 1941년 일제가 미국영화를 한국에서 추방하기 전까지 30여년간 미국영화는 일본영화와 함께 식민지 한국의 빈약한 시장을 지배하게 되었다^(마산문화협의회, 1956: 59). 그리고 1956년 당시에는 획기적이었던 최신 영사기가 배치된다. 강남극장의 RCA 최신 영사기가 그것이었고, 시민극장에는 신플렉스 자동 영사기가 설치되었다. 안윤봉에 의하면 "시민들은 맑고 아름다운 화면과 입체 음향을 감상할 수 있는 기회를 갖게 되었다"고 한다^(마산문화협의회, 1957: 21).

〈표 6〉 미공보원 '한국' 주제분류 영화목록

주제	한국
1958 년도 영화 목록	가야금, 거리의 등대, 금일의 한국, 기로에선 사람들, 나는 트럭이다, 대한민국 공군사관후보생, 대한의 공업, 동란의 일년, 바다는 나의 소망, 부채춤, 상병(傷兵)포로교환, 수병의 일기, 서울에서 미군의 날을 축하, 세계의 희망인 국제연합(國際聯合), 우리의 강산, 우리의 친구 에치오피아 군대, 우리의 친구 '토이기(土耳其)'군대, 우정, 우정의 선물, 우드씨의 연설, 우리마을의 새로운 벗, 우리마을 이야기, UN과 세계동란, 의정부 이야기, E.C.A원조, 자유를 위한 젊은이들의 투쟁, 자유세계에 있어서의 '에디오피아', 자유수호, 재건의 일년, 재건하는 한국, 제2의 적, 전우, 죽엄의 상자, 지효(至孝), 폐허의 속에서, 한국노동지도자 미국방문, 한국농촌생활, 한국에서의 공산침략을 비난하는 이대통령의 연설, 한국동란이야기, 한국상공의 제트기, 한국에서의 죄악, 한국의 교육제도, 한국의 교통, 한글타자기, 해병의 하루(46)
1964 년도 영화 목록	안영리 이야기, 죽엄의 상자, 의정부 이야기, 석탄, 대충자금, 농사지도원, 한국에서의 죄악, 수병의 일기, 보건한국, 부채춤, 비료, 지효(至孝), 영화잡지 1호, 영화잡지 2호, 영화잡지 3호, 영화잡지 6호, 영화잡지 9호, 영화잡지 10호, 영화잡지 13호, 영화잡지 14호, 영화잡지 15호, 타일랜드육군참모총장 방한, 우정의 선물, 한글타자기, 바다를 밀어낸 사람들, 1959년도 회고(국내편), 이렇게 투표한다, 나는 트럭이다, 대한의 공업, 가야금, 미국에서 열린 한국미술전, 한국고대미술품, 한국농촌생활, **지방신문편집자**, 금일의 한국, 등대, **거리의 등대**, 황토의 길, 해병의 하루, 한국의 전력증가, 나의 4-H 과제장, 우리 마을의 새로운 벗, 미아리의 새마을, 인간문화재, 우리친구 에티오피아 군대, 우리세대 제24호, 약진대한, 철도이야기, 대한민국공군사관후보생, 자유는 돌아오다, 바다는 나의 소망, 제2의 적, 한국아동을 위한 교과서, 상이(傷痍)포로교환, 영화통신 제8호, 영화통신 제9호, 우리 마을의 이야기, 교통안전, 한국아동을 위한 안전영화, 세계의 희망 국제연합, 유엔의 날(1959년도), 사랑의 병실, 강릉에서 만난 우리, 우리는 대한의 소년단, 다시 사는 길(65)
1967 년도 영화 목록*	안영리 이야기, 죽엄의 상자, 석탄, 대충자금, 농사지도원, 수병의 일기, 보건한국, 수출, 부채춤, 일일 5만5천배럴, 지효, 영화잡지 1호, 영화잡지 9호, 영화잡지 10호, 영화잡지 13호, 영화잡지 14호, 영화잡지 15호, 영화잡지 17호, 영화잡지 18호, 영화잡지 19호, 영화잡지 20호, 영화잡지 23호, 영화잡지 26호, 영화잡지 17호, 영화잡지 18호, 바다를 밀어낸 사람들, 주막, 섬, 의사, 카투사, 가야금, 미국에서 열린 한국미술전, 한국고대미술품, **지방신문편집자**, 한국농촌생활, 유산, 등대, **거리의 등대**, 황토의 길, 한국에서 온 리틀엔젤스, 해병의 하루, 인간문화재, 위대한 한강, 한국의 전력증가, 산, 나의 4-H 과제장, 우리 마을의 새로운 벗, 인민의 대표, 한국의 진보, 바다는 나의 소망, 제2의 적, 우리 마을의 이야기, 탱크, 이곳은 우리 당, 바위들의 부, 우리는 대한의 소년단, 다시 사는 길(55)

출처: 허은(2008: 228)

4. 마산지역을 소재로 한 USIS 제작영화의 내용 분석: 〈거리의 등대〉와 〈지방신문 편집자〉를 중심으로

1950년대 이후 미공보원 상남영화제작소에서 만든 한국 주제 관련 문화영화들은 앞의 〈표 6〉에서 살펴본 바처럼 매우 방대한 양에 이른다. 그런데 이 중에서 경남(마산)과 관련된 영화는 거의 없다. 단지 두 편만 존재한다. 즉 1955년의 〈거리의 등대〉와 1958년의 〈지방신문 편집자〉가 그것이다[57]. 이는 이승기[2009: 257]의 글에서도 확인된다. 그리고 그에 따르면 1960년대에 상남영화제작소 촬영, 가야문화연구소(당시 소장 김용태)가 기획·편집한 〈고성 오광대〉가 있었다고는 하나 미공보원의 영화목록에서는 확인할 수 없다. 그러나 동아일보[1966. 3. 26. 5면]의 보도에 따르면, "마산대학부설 가야문화연구소는 무형문화재인 고성 오광대를 길이 보존하기 위해 미공보원의 협조로 문화영화를 제작, 24일 오후 (마산) 시민극장에서 시사회를 가졌다"는 보도가 있는 것으로 볼 때, 미공보

57) 그러나 미공보원이 아니라 당시 마산으로 피난을 와있던 청구영화사가 마산을 배경으로 한 〈삼천만의 꽃다발〉을 제작하였다. 16밀리 영화였던 이 작품은 기획과 감독은 제2육군병원이 맡았고, 국립마산결핵병원의 후원으로 만들어졌다(1951년 작품. 연출 신경균, 각본 정진업, 출연 복혜숙, 황려희 등. 그리고 마산출신의 전통무용가인 최현은 이 영화를 통해 배우로 데뷔한다. 마산시 편찬위원회, 2011, 제5권: 219, 385).

원의 영화목록에는 이 영화가 누락된 것으로 판단된다[이승기 선생님의 제보]. 그리고 1954년에는 창원향교에 본거지를 둔 「李프러덕션」에서 〈大장화홍련전〉이 제작되었다고 한다[마산시사편찬위원회, 1997: 1179]. 그리고 1955년에는 국제청년마산회의소 제공, 안윤봉 제작 겸 편집, 남기섭 촬영, 박철 기획의 기록영화 〈고 김상용씨 장례편〉이 제작되었다. 참고로 마산에서 영화가 제작되기 시작한 것은 1951년 예술영화사의 제2회 작품인 〈삼천만의 꽃다발〉 부터이다. 이 작품은 16밀리 영화로 당시의 마산여고, 마산철도요양원, 국립마산결핵요양소, 가포해변, 그리고 추산공원 등이 소개되고 있다[마산문화협의회, 1956: 61]58].

58) 〈삼천만의 꽃다발〉 감독은 신경균이었다. 기획은 제2육군병원에서 하였고, 시나리오는 정진업, 촬영 겸 제작은 김찬영이었다. 이 영화에 참여한 정진업, 김수돈, 김규숙, 박영, 정백연, 그리고 최윤찬 등은 마산 출신이었다. 그리고 복혜숙과 황려희 등이 등장한다(마산문화협의회, 1956: 61).

59) 2011년에 새롭게 증보된 「마산시사」에서도 여전히 이와 유사하게 서술되고 있다(제5권 219쪽 참조). 그러나 1997년 판에서 서술된 〈거리의 등불〉이 2011년 판에서는 〈거리의 등대〉로 수정되어 있다(제5권 495쪽 참조).

한편 이승기의 서술에 나타나는 사소한 오류들을 수정할 필요가 있다. 그는 1950년대 마산지역을 배경으로 한 미공보원 상남영화제작소의 영화 두 편을 다음과 같이 소개한다. "…1955년 인근의 창원군 상남면에 있던 미공보원 상남영화촬영소에서 촬영을 담당한 문화영화 〈거리의 등불〉이 상영되었다59]. 김

영권이 감독을 맡고, 마산대한소년문화원이 제작한 영화였다. 상남촬영소는 1958년에는 〈지방신문 편집자〉라는 문화영화를 부산일보사를 중심으로 촬영하여 공개하였다."전체적으로는 맞는 사실이지만 몇 가지 사항에 오류가 있다. 이를 바로잡으면 다음과 같다.

첫째, 〈거리의 등대〉의 경우, 이승기는 이를 〈거리의 등불〉로 표기하고 있고[60] 이 영화를 「마산대한소년문화원」이 제작한 것으로 설명한다. 그리고 감독은 김영권으로 되어 있다. 김영권은 당시 상남영화제작소에 아나운서로 근무하고 있었고 (앞의 〈표 2〉를 참고할 것), 이 영화의 나레이터로도 등장한다. 아무튼 동명이인일지도 모르지만, 마산문화협의회[(1956: 61)]에 따르면 김영권이 〈거리의 등대〉 감독으로 기술되어있다. 그러나 필자가 입수한 동영상에는 감독의 이름이 등장하지 않는다. 이는 아마 필름의 복사·입수 과정 등에서 생략된 것이거나 애초부터 잘못된 편집본이 아닐까 추측해 본다. 한편 입수한 영상을 살펴보면 제작은 「리버틱 푸로덕션」

60) 이승기의 기록은 마산시사편찬위원회 (1997: 1179–1180)의 내용과 거의 일치한다. 그러나 「마산시사」에 담긴 내용은 이승기의 기록은 아니다. 마산예총 사무국장인 정연규의 기록으로 보이지만 확인이 필요하다(마산시사편찬위원회, 2011, 제5권: 512를 참고할 것).

61) 배석인 감독(1929~
. 경남 창원 출신)은
1966년 희극배우 김
희갑과 공동으로 집
필·제작한 〈팔도강산
〉(1967년 상영)으로 서
울에서만 30만 명 이상
의 관객을 모은다. 그
의 영화 이력은 다채롭
다. 예컨대 부산고등학
교 영어교사 시절 김홍
감독의 권유로 그의 영
화 〈자유전선〉의 주연
으로 출연하기도 한다
(최은희, 김승호 출연). 〈
자유전선〉 개봉이후 그
는 여러 곳으로부터 출
연 제의를 받지만 미공
보원에 입사한다(1955
년). 한편 그는 상남영
화제작소 활동을 통해
뉴스와 영화를 만들기
도 했지만, 이후 미국
의 영화계를 시찰하기
도 하고 이화여대 시청
각교육과 남산드라
마센터 등에서 학생들
을 가르치기도 했다. 또
한 대한생명 산하 아
이맥스 영화관의 상임
이사로 재직하기도 하
였다(이상은 경향신문.
1967.3.18, 8면; 매일
경제, 1990.6.7, 20면;
KMDB-한국영화감독사
전 등을 참고하였음).

62) 참고로 촬영은 김태화.
촬영보는 박보황. 그리
고 조명은 라병태가 각
각 맡았다.

^(당시 표현임)으로 되어있고, 제공은 미공보원
으로인 것으로 나타난다^{(이는 엔딩 크레디트에 나}
^{옴)}. 다만 영화의 시작 무렵에 다음과 같은
인사말이 나온다. "이 영화제작에 많은
협력을 해주신 대한소년문화원, 마산경
찰서, 역, 시민 여러분에게 삼가 감사의
뜻을 올립니다." 둘째, 〈지방신문 편집
자〉 역시 「리버틔 푸로덕션」제작, 「유.에
스.아이.에스 미국공보원」^(당시 표현) 제공으
로 나타난다. 그러나 이 영화는 부산일보
사를 중심으로 촬영된 것이 아니라, 당시
마산에 소재하고 있던 마산일보사가 영
화 소재의 중심이다^{(오프닝 크레디트에 후원-마산일보}
^{사로 명기되어있다)}. 그리고 각본과 감독은 배석
인이 맡았다⁶¹⁾. 영화제작에 투입된 이들
은 모두 한국인들로 구성되어 있다⁶²⁾. 릿
지웨이에 따르면 당신 출연배우들은 전
문 배우와 지방 비전문 배우의 혼합으로
영화를 제작했다고 한다. 여기에 소개되

는 두 영화의 경우 모두 비전문 배우들인 것으로 보인다. 한편 출연료는 약간의 수고비 정도였다고 한다. 셋째, 앞의 글에서 도 밝혔지만 상남영화제작소는 다양한 이름으로 불리었다. 미 공보원 영화제작부^(Production and Laboratory Services Unit)의 영화과 직원 이었던 김원식의 증언에 따르면 상남영화제작소가 공식적인 명칭이었다. 그리고 〈리버티 뉴스〉의 영향력에 따른 부수적인 명칭으로 「리버티 프로덕션」이라는 명칭이 통용되었다. 그러 므로 향후의 연구들에서는 영화제작 주체의 정확한 이름이 사 용되어야 할 것으로 생각한다.

이제 구체적으로 경남 마산을 소재로 한, 두 편의 문화영화 에 대해 살펴보기로 한다.

1) 〈거리의 등대〉

1955년 미공보원 상남영화제작소에서 만든 〈거리의 등대〉 는 당시 정면에서 바라보았을 때 마산역전 왼편에 있던 「대한 소년문화원」^(가설학교)에 다니는 안홍식(13세)이라는 소년을 주 인공으로 하여 만든 문화영화이다^(런닝 타임 약 37분 정도). 이 영화는

1955년 12월 14일 마산극장에서 대한소년문화원 주최, 마산시, 마산경찰서, 마산문화협의회, 그리고 미공보원 후원으로 시사회를 가지기도 하였다(마산문화협의회, 1956: 61). 먼저 「대한소년문화원」에 대해 잠깐 살펴보기로 한다. 이 학교는 마산 소재 「36육군병원」[63]의 정훈장교였던 박덕종 중위에 의해 시작되었다(영화에서는 박덕중 중위로 발음된다). 그 역시 고아로 자라난 인물이다. 그는 전쟁고아나 거지, 그리고 전쟁으로 인해 결손가정이 된 아이들을 모아 '독립, 자기신뢰, 정직'이라는 목표아래 이들을 교육시켰다[64]. 초창기에는 박 중위와 교사 1인으로 출발하였지만, 미 해병대 등에서 천막과 목재 등을 지원받아 사무실 하나와 교실 2개를 확보한다. 그리고 야간수업이 가능하도록 전등도 가설하게 된다. 그러나 교사들에게는 월급을 줄 수 없었다. 이러한 까닭에 박 중위는 자신의 군대 봉급과 부인이 경영하던 미장원의 수입 등을 보태 6명의 교사에게 약간의 경

63) 「36육군병원」은 현재 마산의 월영동 아파트 단지 부근에 위치하고 있었다. 일본군과 미군을 거친 이곳은 한국전쟁 중 국군의 의무부대로 변신한다. 이의 변천과정은 다음과 같다. 수도육군병원(1950. 1952년부터 1963년까지는 육군군의학교도 함께 운영)→36육군병원(1953년. 1954년 육군의무기지사령부가 이곳에서 창설되어 9년간 활동)→26육군병원(1968년)→국군마산통합병원(1971년)→국군마산병원(1984년)을 거쳐 1993년 진전면 임곡리로 병원을 이전하였다(보다 자세한 내용에 대해서는(허정도, 2010)를 참고할 것).

64) 참고로 한국 최초의 야학은 마산에서 시작되었다(1911년 창원군 외서면 고산포(구마산). 도면상 위치는 남성동 69번지의 창고)(김형윤, 1996: 202).

비를 지급하였다. 나머지 교사들은 무료 봉사였다고 한다[65]. 이 와중에 그는 아이들의 먹을거리를 사기위해 자신의 권총을 잡혔다가, 군법에 회부되어 조사를 받던 중 그가 고아들을 돌보고 있다는 사실을 알게 된 군에서 이를 배려하기도 하였다고 한다(벤엘교회 홈페이지를 참고할 것).

65) 박덕종 중위는 훗날 목사가 된다. 그는 1963년 기독교 오순절협동교회연합회 총회 소속인 벤엘교회를 창립한다. 그가 출연한 〈거리의 등대〉는 2008년 벤엘교회역사관 기금 조성을 위해 DVD로 제작·판매되었다(40,000원). 여담이지만 이 교회에 다니던 가수 배호의 장례식에 박덕종 목사가 기도를 하기도 하였다.

이 학교에서는 정규 국민학교과정 6년을 단축하여 3~5년으로 하여 학생들을 졸업시켰고, 이들은 졸업 후 정규 중학교에 진학할 수 있었다. 당시의 교과목은 국어, 셈본, 과학, 사회생활, 그리고 훌륭한 시민이 되는 길 등이었다. 교재로는 마산미국공보원에서 쓰는 책을 사용하였다고 한다(나레이터의 설명이기는 하지만 당시 마산에 미공보원이 존재했는지에 대해서는 검토가 필요하다). 초창기에는 나뭇가지가 연필이었고, 땅바닥이 곧 공책이었다. 영화의 한 장면 중에는 "내 힘으로 살자"라는 글씨가 땅바닥에 있는 것을 볼 수 있다. 그리고 공장이나 길거리에서 일하는 아이들(구두닦이, 신문배달, 담배장사, 아이스께끼 장수 등)을 교육시키기 위해 두 곳의 분원을 열어 이들을 교육시켰다(성인교육반도 있었다). 참고로 이 시기에는 다양한 교

66) 그리고 여러 증언에 의하면 대한소년문화원은 교육활동 뿐만 아니라 다양한 문화활동도 전개한 것으로 나타난다. 예컨대 1957년 1월 문화원 주최로 월영 국민학교에서 '시민위안의 밤'이 열리기도 했다. 다음을 참고할 것. http://blog.naver.com/2644rlan?Redirect=Log&logNo=130108137223.

육기관이 설립 · 운영되었는데 특히 미군정기의 사회교육의 중점은 성인들의 문맹퇴치교육이었다^(마산시사편찬위원회, 2011, 제5권: 92). 당시 학생들의 수는 약 700여 명에 달했다[66].

〈사진 8〉〈거리의 등대〉 타이틀과 문화원 로고, 박덕종 중위, 홍식이와 교실의 모습

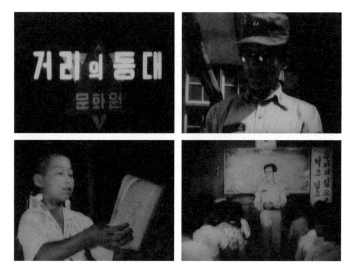

이제 구체적으로 영화의 내용에 대해 살펴보기로 한다. 주인공인 안홍식(13세)은 남해안의 한 어촌에서 부모님 그리고 두

누이동생과 함께 단란하게 살고 있었다. 그러나 아버지가 '적색 침략자'^(공산적군: 영화의 표현)의 침입으로 살해당한 후 고향마을을 떠나 마산으로 향한다. 참고로 피난길에 나타나는 바닷가 마을은 가포 율구미 지역으로 보인다. 그리고 영화에 나타나는 피난민들의 다리 밑 집단 거주지는 장군천인 것으로 보인다^(회원구 500번지). 그러나 홍식이네는 마산에 아무런 연고가 없을 뿐만 아니라 생계도 막막한 실정이다. 참고로 1946년의 마산인구는 약 8만 명 정도였고, 종전 무렵인 1953년에는 13만 명으로 60%이상 증가하였다. 이러한 사정 때문에 미군의 원조물자나 구호양식에 의존해야하는 당시의 현실에서 경제적 빈곤을 면할 수 없었다. 그러나 당시 마산시민들은 창동, 오동동 거리로 나와 도로 양편에 주먹밥과 음료수를 마련해 놓고 피난민 등에게 이를 나누어주었고, 거처 공간도 제공하면서 아픔을 함께 나누었다^(마산시사편찬위원회. 1997: 216). 이들 가족들이 야밤에 처음 찾아가는 곳은 마산역의 대합실이다[67]. 대합실 내에는 이미 피난민들과 거지 등으로 꽉 차있는 상태이다. 네 식구는 어렵게 자리를 마련하여 '날바닥'에 담요 한 장만 펴고 잠을 청한다. 이 당시 마산의 피난민들의 실태에 대해

[67] 당시의 마산역은 현재의 마산중부경찰서 건너편에 위치하고 있는 벽산 블루밍 아파트 인근에 위치하고 있었다(허정도 선생님의 증언).

잠깐 살펴보도록 한다^(마산문화협의회. 1956: 27-28). 해방과 함께 귀국한 동포와 6.25로 인한 피난민은 11,916명(2,970호)에 이르렀다. 이 중에서 공공구호 대상은 총 가구 1,172호(3,407명)였고, 이를 연령별로 보면, 65세 이상 457명, 13세 이하 1,967명^(이 중 유아는 713명), 그리고 불구 폐질자 270명 등 이었다. 이에 마산시 당국에서는 시내 4개소에 임시 수용소를 설치하고, 3,056명의 난민을 분산 수용하는 한편, 남하한 난민 정착에 대한 국가 방침에 따라 1955년 12월에 정착민 후생주택 건설비로 총 400만원을 투입하였고, 200가구를 수용할 수 있는 건물을 회원동 일구에 건설하기도 하여^(목조 건평 750평), 응급 수용을 요하는 1,100명을 입주시켰다.

다음날부터 홍식은 어린 동생들을 위해 구걸에 나선다. 그러나 이 돈으로는 먹을 것도 제대로 구할 수 없고, 역무원으로부터 대합실로부터 쫓겨나게 되자, 홍식은 점점 대담, 난폭해진다. 그리고 세상에 대한 분노와 적개심으로 급기야 남의 집에 들어가 구두를 훔친다. 홍식은 거지짓 보다 도둑질이 더 손쉬운 돈벌이임을 알게 된다. 홍식의 꿈은 어떻게 해서라도 하루 빨리 돈을 모아 가족들의 집을 마련하는 것이다. 이에 한 목

재상에서 자재들을 훔치려다 주인에게 잡혀버린다. 홍식을 흠씬 두들겨 팬 목재상 주인은 그를 경찰서로 끌고 간다. 참고로 해방 후 마산 시내에는 7개의 제재소가 있었다. 이들 제재소는 당시 만연했던 불법 벌채한 제목과 미군 부대 등에서 나온 판자 등을 제재하고 있었다. 휴전 후 새로운 재건 경기에 힘입어 업체의 가동률이 늘어나자 7개의 업체가 더 생겨 1961년 현재 14개 제재소에서 연평균 2만 입방미터의 나무를 제재했다[마산시사편찬위원회, 2011, 제4권: 137]. 그리고 이 시기 마산은 아직 치안이 제대로 확보되지 않아 미 군수물자 폐품물자를 둘러싼 부정사건이나 일부 불량배들에 의한 대형군수품 탈취사건, 그리고 망국적인 밀수 등이 잦아 경제적인 혼란이 더욱 가중되었다고 한다[마산시사편찬위원회, 1997: 216]. 예컨대 1955년의 경우 마산세관에 적발된 밀무역은 총 313건이었고, 총액은 3만 3천여만 원 이었다. 이는 정상 교역액을 능가하는 것이었고, 밀무역에 관련된 사람은 모두 366명이었다. 주요 밀무역 품목은 '비로도', '화장품' 등이었다[마산문화협의회, 1956: 24-25]. 그러나 마산역전에서 이들을 만난 박중위가 홍식에게 자재를 훔친 이유 등을 묻자, 목재상 주인은 박중위에게 홍식을 맡기면서 자재를 외상으로 줄 테니 나중 돈 벌어서 갚으라고 말한다. 홍식은 오랜만의 친절에 깊은

감동을 느낀다. 이제 학교에서 새로운 친구도 사귀고 방과 후에는 친구들이 만들어준 구두닦이 상자를 메고 장사 요령을 익혀나간다. 이 장면에서 나레이터는 "이제 홍식은 낙오자가 아니라 한 사람의 작은 직업인이 되었다"고 말한다. 그리고 얼마 지나지 않아 홍식은 가족들과 함께 지낼 집을 갖게 된다.

어느 날 미공보원의 '이동영사차'[^(Mobile Unit)68)]가 학교를 방문한다. 참고로 이동영사차는 한국전쟁 발발 직후인 1950년 7월부터 그 활동이 언급되고 있는 것으로 볼 때, 전쟁 이전에도 미공보원이 이동영사차를 운영했던 것으로 짐작된다. 이후 3년간의 전쟁동안 미공보원의 이동영사차 보유대수는 늘어난다. 그리고 이러한 상영방식은 1960년대 초반까지 이어졌다[^(허은, 2011: 145, 153)69)]. 이를 보다 구체적으로 살펴보면 1950년 8월, 3대의 이동영사차는 매일 4,000~25,000명의 사람들과 접촉하였다. 어림잡아 8월에만 약 313,000명을 만난

68) 릿지웨이에 따르면 이동영사차량은 주로 지프(Jeep)였다고 한다. 이러한 지프 중에는 사진에 소개된 '프렌치 들라예'(French Delahaye)도 사용되었다. 주로 카메라를 싣고 다니는 역할을 하였고 이동식 스크린을 설치하여 영화 관람을 하였다. 그리고 라디오 방송 시스템도 갖추고 있었다(Liem, 2010: 118).

69) 참고로 1959년의 경우 농림부의 농촌지역 순회영화 상영회수는 62회(관람자는 약 32,500명), 문교부 92회(174,030명)였으나, 미공보원에 의한 상영회수는 7,001회(6,790,590명)에 달하였다(허은, 2003: 248).

셈이다. 그리고 미공보원은 1951년 12월 이동영사차량을 21대로 늘린다[Liem, 2010: 143]. 한편 이 영화의 내용에 따르면 마산 역전에서 〈리버티 뉴스〉와 문화영화가 상영될 때, 약 천 명 정도의 군중들이 모였다고 한다. 영화 속의 〈리버티 뉴스〉는 제109호이고, 국내외 뉴스가 소개된다. 그리고 이 날 상영된 문화영화는 〈직업소년학교〉이다. 나레이터는 다음과 같이 말한다. "〈리버티 뉴스〉를 통해서, 마산 어린이들은 그들만이 전쟁으로 피해를 입고 보다 나은 생활과 생존을 위해 싸우는 것이 아니라는 것을 알게 되었다." 문화영화인 〈직업소년학교〉에는 마산뿐만 아니라 서울, 대구, 그리고 부산[애린원] 등에 있는 직업소년학교들을 소개한다. 그리고 이러한 학교를 거친 소년들은 자신들의 생활이 향상 될 것을 자신 있게 믿고 있다고 말한다. 영화의 마지막은 어느 교사가 또 다른 고아를 학교로 데려가는 장면이다. 그리고 나레이터의 마지막 말이 이어진다. "이러한 학교들은 자신과 국가를 위한 거리의 등대가 될 것이다…"

<p align="center">〈사진 9〉 야외 영화상영과 이동영사차량</p>

 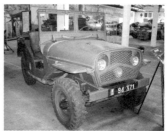

차재영 등^(2012: 244~245)에 따르면, 주한 미공보원이 1950년대 한국에서 추구했던 선전정책의 주요 목표는 세 가지로 정리된다. 첫째, 한국정부와 국민에게 전쟁 대신 평화 정착을 추구하도록 설득하고, 둘째 미국과 유엔 등이 제공하는 원조를 통해 국가 재건과 경제적 안정을 이룩하도록 하며, 셋째, 반공의식의 투철화를 통해 공산주의에 도전할 수 있는 능력을 배양하도록 하는 것이었다. 지금까지 살펴본 〈거리의 등대〉는 이러한 선전 정책의 목표와 정확히 일치하는 문화영화라 할 수 있다. 왜냐하면 적색침략자에 의한 홍식 아버지의 죽음과 마산으로의 이주, 그리고 이곳에서 벌어지는 홍식의 간난고투와 이의 극복과정에 도움을 주는 미군의 원조 등이 영화의 배경으로 자리 잡고 있기 때문이다. 물론 이 과정에는 한국인인 목재상 주

인과 박중위, 그리고 「대한소년문화원」의 학생들과 친구들의 도움이 전면에 등장하고 있지만, 본질적으로는 경제적 원조와 교육역량의 기초 마련이 미국으로부터 비롯되고 있다는 것을 쉽게 짐작할 수 있다.

2) 〈지방신문 편집자〉

1958년에 제작된 〈지방신문 편집자〉는 신문제작의 시간적 순서에 따라 약 7개의 시퀀스(sequences)로 구성되어있다(런닝타임은 약 21분 정도임). 영화는 주인공인 「마산일보사」의 편집국장(당시 실제 인물인 고 변광도 편집국장이다. 이승기 선생님의 증언)이 신문사로 출근하는 장면에서 시작된다. 그리고 이 영화에는 당시 마산일보사 사장이었던 목발(目拔) 김형윤 선생님이 등장하기도 한다. 2층 건물인 「마산일보사」에는 「동양통신마산지사」와 「합동통신마산지사」가 함께 있다. 마침 이 날은 〈마산일보〉가 지령 3,500호를 돌파한 날이다[70]. 나레이터가 신문의 일반적인 기능과 함께 당시 이 신문이 지역의 유일한 지방지였다는 설명을 덧붙인다. 나레이터의 목소리로 대변되는 편집국장은

[70] 1946년 3월 1일 마산 서성동에서 〈남선신문〉이 창간되었다(사원 10명). 1946년 5월 5일 김종신이 사장으로 취임하여 사옥을 장군동으로 이전하였다. 이때부터

일간제를 확립하였고, 필진은 대개 좌익 진영이었다고 한다. 1947년 7월 이 신문사는 테러를 당해 거의 폐간상태에 들어간다. 이에 1947년 12월 목발 김형윤 사장이 취임하게 되고, 신문제호도 〈남조선민보〉로 개명하여 중앙동으로 사옥을 이전한다. 좌편향적 색채는 일소되었다. 1954년 12월 중앙동 2가에 신사옥을 마련하였다(사원 70명, 지령 2,900호). 1950년 8월 7일 〈남조선민보〉는 전투사령부의 강제 명령에 의해 〈마산일보〉로 제호가 변경된다. 그리고 1954년 1월 1일부터 〈마산일보〉는 타블로이드판 2면 제작에서 대판 2면의 근대 신문으로 탈바꿈하게 된다. 이후 〈마산일보〉는 〈경남매일신문〉(1966년 12월 27일자), 〈경남매일〉, 〈경남일보〉의 흡수·통합(1980.12.1) 등의 과정을 거쳐 1981년 1월 1일을 기해 현재의 〈경남신문〉에 이르게 된다(마산문화협의회, 1956: 86–87; 마산시사편찬위원회, 1997: 1201–1211을 참조할 것).

기자들에게 그동안의 노고를 치하한다. 그리고 기업으로서의 신문은 독자들의 신용과 지지에 기반하는 것임을 강조하고, 최근 지국으로부터 월간 구독부수가 20부 증가했다는 소식이나 광고수입이 증가했다는 것은 독자들의 지지가 늘어났음을 의미하는 것이라고 말한다. 뒤이어 기자들이 취재를 나서는 장면과 민원인(고아원 원장)이 직접 신문사를 찾아와 어려운 사정을 호소하는 장면이 나온다. 참고로 마산의 신문계는 1906년 일본인 거류민단에서 〈마산신문〉(사장 弘靖一)을 발간한 때부터 시작된다. 〈남선일보〉 역시 처음에는 일본인(사장 岡庸一)의 경영으로부터 시작된다(1907년). 〈마산신문〉은 발행 1년 후 폐간하였다. 이어 진주에서 한국인이 발행하는 〈경남일보〉가 마산에 들어왔다(1910년). 당시 경남일보의 지국장은 장지연이었다(마산문화협의회. 1956: 86). 〈경남일보〉는 경남의 유지인 최홍조 등

〈사진 10〉 당시 마산일보사의 외경과 편집국장

참고: 마산일보사 건물 입구 왼쪽에는 동양통신마산지사 팻말이 보인다. 오른쪽 팻말은 합동통신마산지사이다.

이 만든 한국 최초의 국문 지방지이며 한국인이 경영하던 유일한 신문이었다.(마산·창원지역사연구회, 2003: 119).

다음 시퀀스에서는 편집국장의 역할이 단지 신문의 제작에만 그치는 것이 아님을 보여준다. 즉 이 당시 마산시립도서관의 수리 문제를 두고 시−시의회−지역 유지 간의 갈등 조정에 편집국장이 중재자로 적극 나서는 모습을 보여준다. 즉 시청의 시장실에 모인 시 관계자와 시의원들은 예산 문제를 내세워 도서관의 수리 문제를 내년으로 넘기자고 말한다. 그러나 편집국장은 이 문제는 이미 여러 차례의 보도를 통해 여론화가 되었으니 시의회의 승인을 얻어주길 역설한다. 이에 당시 YWCA 회장이었던 김여사(영화에서 이름은 나타나지 않음)의 지지와 편집국장의 논리에 동의한 대다수의 시의원들이 찬성하여, 이 문제를 시의회

에서 의제화하여 수리에 착수하기로 합의한다. 그리고 수리비는 시의 예산뿐만 아니라 시내 주요 기업체로부터 찬조를 받아 충당하자고 말한다. 이러한 장면들에 비추어볼 때 당시의 편집국장은 단지 한 신문사의 데스크로서의 역할에만 그친 것이 아니라 신문에 반영된 여론을 관계기관과 적극 협의·조정하는 기능을 지닌 인물로 그려지고 있다^{(이 장면에는 당시 마산시의 주요 기업체}들이 소개된다. 영상자료에서 확인할 수 있는 기업들은 다음과 같다. 진일(進一)철공장, 고려모직주식회사

등). 참고로 당시 마산^(1957년 기준)에는 종업원 10명 이상을 고용하고 있던 기업들이 150여 개였다고 한다⁷¹⁾. 그리고 주요 기업들의 업종은 양조 및 장유업^(예컨대 환금장유 등), 그리고 섬유공업이었다. 섬유공업의 대표적인 기업들은 신한모직가공, 고려모직, 그리고 마산방직 등이었다. 참고로 고려모직은 1948년 국내에서 최초로 순모 양복지를 생산 판매하였고^{(마산시사편찬}^{위원회, 2011, 제4권: 130)}, 당시 마산의 방직업은 전국 생산량의 60% 이상을 차지하고 있었다^(마산문화협의회, 1956: 18)이 영화에 등장하는 진일철공장은 디젤기관을 주로 만들던 기업이었다^(경향신문, 1957. 3. 21, 2면). 그리고 진일철공장^(공업사)과 흥안공업

71) 참고로 1961년 현재 마산시 상공 당국에 등록된 제조업체 수는 121개 업체이며 이의 총 고용 인원수는 2,960명이었으며, 이들 업체 중에서 100명 이상 고용업체는 고려모직, 마산방직, 대명모직, 동양제모 등 4개의 모방직 계통의 업체들뿐이었다. 이 당시 섬유업체들의 평균 가동률은 70~75% 정도였다(마산시사편찬위원회, 제4권: 50, 130).

사는 한국 최초의 중유 발동기 생산에 성공하기도 했다^{(마산시사편}

^{찬위원회, 2011, 제4권: 50, 129)}.

다음 시퀀스는 기자들이 직접 취재하는 기사 이외의 내용들
이 어떤 과정을 거쳐 지면에 반영되는 지를 보여준다. 첫째, 오
전 11시 오전 분의 무전 수신이 종료되면, 무전사들은 서울의
대형 통신사들에서 발신하는 국내외 뉴스를 캐치하여 이를 번
역기자들에게 넘겨준다. 번역기자들의 원고정리가 끝나면 이
원고들은 편집부로 넘겨진다. 한편 각 지국에서는 지방뉴스들
을 송신한다. 이 영화에 소개되는 당시의 지방 뉴스는 창원지
국에서 보고한 버스사고 기사(사망 1명, 부상 2명)와, 진해 지
사에서 보고한 AFAK^(Armed Forces Assistance to Korea: 미군대한원조)의 지원
으로 지어진 유치원이 개원했다는 소식이다^(1957년 3월 4일). 그리고
이외에도 신문사로 투고된 독자의 편지 2통이 소개된다. 하나
는 중국식당^(아주반점) 주인의 사연으로, 식당에 거지들이 너무 많
이 찾아와 손님들에게 지장을 주니 이의 시정을 위한 기사를
부탁한다는 내용이고, 다른 하나는 셋방 신세로 살고 있는 어
느 국민학교 교사의 사연이다. 그에 따르면 주인집 딸이 밤늦
게까지 피아노를 치는 탓에 자신의 옥동자가 잠을 자지 못하니

72) 현 경남대학교의 전신. 참고로 〈돌아오지 않는 해병〉 등에 출연한 영화배우 이대엽(1935~)이 해인대학 출신이다. 그리고 영화감독 김사겸(1935~)은 이 대학을 중퇴하였다(마산시사편찬위원회. 2011, 제5권: 386).

73) 1953년 백랑 다방에서 김춘수와 강신석이 시화전을 열었다는 기록이 남아있다(김민지, 2012). 참고로 한국전쟁으로 인해 중앙의 문화예술계 중진들(오상순, 김남조, 이영도, 김춘수, 이석, 김환기, 문신, 조두남, 김동원, 복혜숙, 현일영 등)이 마산에서 피난생활을 하게 됨으로써, 역설적으로 마산은 이 시기에 문화예술의 전성기를 맞게 된다. 당시 다방(전원, 비원, 남궁, 백랑, 향촌, 래백카, 코럼비아, 고젯드, 들, 밀회, 레인보, 모나리자, 파초, 외교구락부, 양지 등)은 이들의 발표장과 대화의 광장이었다(마산시사편찬위원회(1997: 1086)를 참고할 것). 예컨대 1956년에는 비원에서 김상옥의 시서화전(5. 16~5. 22)과 재경마산학우회 주최의 자작시 시평회가 있었다(9. 1). 여기서 김춘수와 이원섭은 이동린 외 4명의 시에 대한 시평을 하기도 하였다(마산문화협의회, 1956: 146).

'신문에서 좀 떠들어달라'는 내용이다. 편집국장은 이러한 민원들을 보며 미소를 지으나, 이런 것들이 민성란(民聲欄)에 담길 기사감이라 생각한다.

다음 장면들은 취재활동에 나선 외근 기자들의 모습을 보여준다. 이들이 찾아가는 곳은 관내의 주요 기관(마산경찰서, 해인대학72), 마산상공회의소 등) 뿐만 아니라, 기자는 우연히 다방(당시 다방 이름은 '백랑(白廊)'이다73))에서 만난 한 채무자(고물상 주인)가 채권자로부터 구타를 당했다며 자기의 분을 풀어달라는 이야기를 듣기도 하고, 심지어는 자신들에게 불리한 기사를 쓴 기자를 누군가가 위협하거나 미행하는 일도 있다고 소개한다. 그러나 기자들은 이러한 상황에 굴하지 않고 약자들을 보호하고 사회악을 일소하여 명랑사회를 건설하는 숭고한 일을 하는 '무관의 제왕'들임을 강

조한다. 기자들에 대한 이러한 봉변들은 편집자라고 예외는 아니다. 특정 기사가 자신에게 불명예를 가져온다고 여긴 민원인이 편집국장을 찾아와 뇌물로 매수를 하려들거나, 이에 응하지 않자 협박을 당하는 일 등이 생기기도 한다. 그러나 편집국장은 다음과 같이 다짐한다. "이러한 일들로 신문 편집자의 펜을 뺏을 자는 없다. 그리고 이러한 것들이 언론의 자유를 유린할 수 없다." 한편 광고부에서는 광고도안을 작성하기도 하고 광고부원들은 시내의 백화점이나 상점의 주문을 받기 위해 바깥으로 나선다.

편집마감 시간^(오전 11시)이 다가오자, 취재기자들은 다시 신문사로 모여든다. 이들은 취재한 기사들을 먼저 원고지에 정리한 다음, 편집부로 넘겨 최종 수정을 하게 된다. 이 시점에서 편집국장의 역할은 중차대하다. 편집국장은 어느 기자의 취재 기사를 보고 매우 기뻐한다. 그동안 지역사회의 현안이었던 마산화력발전소의 매연문제가 해결되었다는 기사 때문이다. 이 발전소의 굴뚝에서 나오는 매연 때문에 빨래와 음식 등 일상생활에 큰 지장이 생기고, 심지어 인근 주민들의 이사 문제까지 발생하자, 그동안 편집국장은 100회에 걸쳐 이 문제에 대해 보도를

했었다. 그리고 관계자들을 직접 만나 타결책을 강구해 왔는데 오늘에야 해결되었다는 것이다. 편집국장은 사장실을 찾아가 오늘의 논설은 마산화력발전소의 매연문제에 대해 쓰겠다고 말한다. 참고로 마산화력발전소는 1956년 3월 27일 당시 상공부 차관이었던 김의창씨의 점화로 발전이 개시되었다. 이 발전소는 국내 전력 생산량의 약 40%를 공급하였다^(5만 킬로의 출력). 미국해외활동본부의 1954년도 대한원조계획에 의해 책정된 3개 화력발전소 중 최대의 것이었다. 총 공사비 3천만 불 중에서 정부예산은 2천만 원이 투입되었다^(준설공사비). 여기서 생산한 전력은 대구, 대전 또는 호남지방까지 전송되었다고 한다^(마산문화협의회, 1957: 27).

〈사진 11〉 마산화력발전소

모든 기사의 편집이 끝나면, 문선공들은 조판공을 위한 지면 스케치를 완성하게 된다. 여기까지가 편집부의 작업과정이다. 한편 문선공들은 각자에게 배분된 원고의 활자들을 채자(採字)하여 조판공(composition typesetter, typographer)들에게 넘긴다. 이들 조판공들은 '갤리'(galley)들을 모아(영화에서는 '갤라'로 발음된다. 참고로 이 분야 종사자들은 '개라'라 발음한다. 아마 일본식 발음인 듯하다), 인쇄를 위한 판을 짠 후 이를 인쇄부로 넘긴다(교정기자들의 교정을 거침). 그러나 곧장 인쇄에 들어가지 않고 우선 시험적으로 몇 장만 찍어 편집국장 등이 최종 교정을 하게 된다. 이 과정에서 심각한 오자가 발견된다. 편집국장은 '시립도서관'이 '시립국소관'으로 잘못 인쇄된 것을 발견한다. 이를 즉시 수정하여 이제 본격적인 인쇄에 들어간다. 발행된 신문들은 당시 고학생들이었던 '뉴스 보이'들이 시내 배달과 판매에 나서게 되고 지국에는 기차와 버스, 그리고 선박 등을 이용해서 신문을 배송하는 것으로 나타난다. 모든 일을 끝낸 편집국장은 거리로 나선다. 마산화력발전소의 매연 기사에 대한 시민들의 격려를 받은 그의 얼굴에는 뿌듯한 만족감이 피어오른다 …

〈사진 12〉 문선공들의 작업과 채자된 갤리(galley)의 모습

이상은 〈지방신문 편집자〉에 나타난 주요 내용이다. 이 영화
는 다음과 같은 특징을 지니고 있다. 첫째, 영화의 기법적인 측
면에서 볼 때, 나레이터를 주인공으로 내세움으로써 팩트의 단
순한 나열을 넘어서는 보다 역동적인 문화영화가 되었다는 점
이다. 이는 정통적인 다큐멘터리가 주는 감동뿐만 아니라 최
근의 영화들에서 볼 수 있는 다큐멘터리와 픽션의 결합이 주
는 효과 못지않다. 그리고 영상에 걸 맞는 활기찬 배경 음악들
로 인해 영화는 매우 짜임새 있게 진행된다. 둘째, 미공보원 제
작 영화들의 특징은 앞서 살펴본 바처럼 대부분 반공에 초점을
맞추거나 냉전의 문화화 전략이었다. 그리고 미국을 대표하는
자유진영의 이데올로기를 적극적으로 선전하는 것들이 대종을
이룬다. 그러나 〈지방신문 편집자〉는 이러한 내용들에서 다소

비켜서있다. 물론 이 영화에도 미국의 원조를 통한 재건의 이미지가 배경으로 작용하고 있지만(유치원의 개원과 마산화력발전소의 건설 등), 지금의 시점에서 볼 때 이 영화는 당대의 마산 풍경과 생활상 등을 매우 소상하게 드러내고 있고 무엇보다 당시의 신문제작 과정에 대한 귀중한 역사적 내용들을 담고 있다.

5. 요약

지금까지 미공보원의 기능과 역할을 개관하였고, 특히 미공보원 산하 영화과가 펼쳐온 문화적 냉전 활동을 경남 창원지역에 소재했던 상남영화제작소의 내용을 중심으로 살펴보았다. 이 글을 통해 그동안 지역사회나 학계에 소략하게 소개되었거나 잘못 알려진 부분들을 바로잡거나 그 내용을 보다 풍부하게 할 수 있었고, 역사적 사실에 부합하지 않는 몇 가지 오류들을 시정할 수 있었다. 이 뿐만 아니라 그동안 거의 알려져 있지 않던 당시의 관련 자료들과 문화영화들의 내용을 살펴봄으로써 향후 경남지역 및 통합 창원시가 지향해야할 의미 있는 정책적 대안을 모색할 수 있었다. 이를 정리하면 다음과 같다.

첫째, 거시적으로 볼 때 필자가 이 글에서 다룬 1950년대 미공보원의 영화제작활동이 한국영화사에서는 거의 소개되지 않고 있다는 점이다. 호현찬(2000)과 이영일(2004)의 저서에서 약간의 언급이 있을 뿐이고, 또한 이 시기 활동하였던 한국 영화인들의 구술사에서 소략한 정도로만 언급되고 있을 뿐이다. 이는 일제강점기하의 한국영화사에 대한 그간의 연구성과와 비교해보더라도 매우 일천한 것이다. 향후 미군정기 동안의 미공보원의 영화제작활동에 대한 보다 풍부한 연구가 이어짐으로써 한국영화사의 보다 완결적인 체계가 갖추어질 것이라고 생각한다.

둘째, 영화를 통한 기억의 재현은 단순한 회고로만 그치는 것이 아니고 이러한 재현이 지니는 사회문화적 의미를 보다 풍성하게 할 수 있다는 점이다. 즉 1950년대의 역사적 사실에 대한 대중의 관심을 환기시키고 과거사 문제를 대중적 논의로 확대시키는데 도움(조원옥, 2008: 326)이 될 수 있다는 점이다. 특히 이 글에서 소개된 두 편의 영화는, 역사는 과거와 현재와의 끊임없는 대화일 뿐만 아니라 대면하기와 끌어안기의 과제를 우리에게 던져준다는 점이다. 이러한 점에서 1950년대 경남 마산

을 배경으로 제작된 미공보원의 영화를 특정한 이데올로기의 입장에서만 조망할 것이 아니라 현재의 시점에서 이를 어떻게 문화적 자원과 자양분으로 전화할 수 있을 지에 대한 고민이 필요하다.

셋째, 역사적인 자료의 새로운 발굴과 후속 연구의 확대 및 재생산이 이어져야 한다. 예컨대 필자가 이 글의 취재를 위해, 〈지방신문 편집자〉에 등장하는 1956-57년도 무렵의 마산 YWCA의 당시 회장^(지금의 사무총장에 해당)이 누구였는지^(영화에는 단순히 '김여사'로 등장한다) 문의해본 결과 당시 자료를 찾아볼 수 없거나 정리할 수 없었다는 답변만 돌아왔다. 영화에 등장하는 김여사는 당시의 실존 인물인 것으로 추정된다. 이처럼 당시의 영화 자료들은 비어있는 역사적 사실을 채울 수 있는 기회를 주기도 하고, 관련 기관들에게 과제를 던지기도 한다. 나아가 1991년의 「진해시사」와, 1997년의 「창원시사」에는 이 시기의 영화 관련 내용에 대한 기록이 전무하다. 특히 창원시사^(상권)의 경우 제4편 문화 · 체육편의 각 장은 문학, 예술, 언론 등으로 구성 · 집필되어 있으나 역시 영화에 관한 장은 찾아볼 수 없다. 다만 앞서 말한 바처럼 1997년의 「마산시사」에는 약간의 언급^(2쪽)이 있지

만 정확한 기술이 아니었다. 향후 통합 창원시의 시사나 경남 도사를 재편찬할 기회가 있을 때 이 부분에 대한 보완과 수정 이 반드시 뒤따라야 할 것이다.

넷째, 창원시의 문화브랜드는 무엇일까? 그동안 창원은 이렇 다 할만한 문화적 가치를 지닌 브랜드를 창출하지 못했다. 이 글에서 충분히 살펴보았지만 비록 미공보원에 의해 시작된 상 남영화제작소였지만 이를 통해 한국영화의 산업적, 인력적 기 반이 탄생하였다. 이는 당시 언론의 보도에서도 확인된다. 동 아일보^(1959.8.16, 4면)의 기사에 따르면, "리버티 필름을 통해서 많 은 한국영화인들이 배양되었다는 점이다. 많은 카메라 맨, 현 상, 녹음, 편집 기사들이 「리버티 푸로덕 순」에서 산 경험을 쌓았다. 오늘날 국산영 화 부움을 이룩한 과정 속에는 우리 영화 인들의 교실이 되어온 리버티 필름의 숨 은 공헌이 깃들어 있다. 또한 앞으로 개 척되어야 할 한국의 더큐멘타리 필름에도 산 경험과 지침이 될 것이다.⁷⁴⁾" 이는 인 근의 부산국제영화제가 상대적으로 지니

74) 참고로 1958년을 전 후로 미공보원에서 대한민국 공보처 영 화과로 이동한 대표 적인 인물들은 다음 과 같다. 배석인(연 출), 정윤주, 백명제 (이상 음악), 김형중 (기술, 녹음 · 현상), 김영권(아나운서, 행 정), 정도빈(작화) 등. 그리고 이 시기는 한 국영화가 상업영화 와 비상업영화로 뚜 렷하게 분리되는 때 이기도 하다(공영민, 2011: 34).

고 있지 못한 (부정적이든 긍정적이든) 사회문화적인 유산이기도 하다. 예컨대 〈하녀〉 등으로 한국영화의 새로운 장을 열었다는 평가를 받고 있는 김기영 감독만 하더라도 상남영화제작소에서 그의 첫 장편 상업영화의 여정을 시작한다(최초의 동시녹음 영화인 〈주검의 상자〉)75). 김기영은 대한공보원에서 제작한 〈대한뉴스〉를 1회에서 5회까지 만들기도 했다. 김기영의 이러한 경력을 알게 된 미공보원 측에서 거액의 스카우트 비용(월급 5만원)을 주고 USIS로 데려오게 된다(수석 시나리오 겸 연출가, 1951년). 그는 이곳에서 엄청난 필름을 사용하며 촬영도 해보고 또 첨단 편집기와 현상기로 영화 전반에 대해 작업을 하게 된다. 그는 이러한 경험을 바탕으로 당시 뉴스를 찍고 남은 필름으로 트럭을 의인화시킨 문화영화, 〈나는 트럭이다〉를 이틀 만에 만들기도 한다(유지형, 2006: 22-26). 한편 〈지방신문 편집자〉를 연출한 배

75) 김기영 감독의 〈주검의 상자〉(1955)가 개봉되었을 때 그가 빨치산을 너무 인간적으로 그렸다는 이유 등으로 평단으로부터 다양한 평가를 받는다. 이는 역설적으로 그의 첫 작품부터가 문제작이었음을 반증한다(이에 대해서는 당시 신문지상의 논쟁을 참고할 것. 한국일보, 1955. 6. 26 ; 1955. 7. 1; 1955. 7 . 24 ; 1955. 8. 3 ; 1955. 8. 4 등). 한편 이 영화는 네거티브 이미지 필름 총 9권이 발견되기까지 포스터와 2차 문헌을 제외하고는 필름과 대본을 비롯한 1차 자료가 모두 유실된 상태였으며, 현재까지도 사운드 필름은 전권 유실된 상태이다(김한상, 2011a: 100). 〈주검의 상자〉의 각본은 김창식이었다. 그러나 릿지웨이의 구술을 보면 그도 각본 작업에 참여하였다고 말하고 있으나 현재로선 확인할 수 없다. 촬영기사는 김형근이다. 그리고 이 영화는 최무룡과 강효실의 데뷔작이기도 하다(이영일, 2004: 247). 이 영화는 USIS에서 빌

석인 감독^(1955~1958년 동안 미공보원 상남영화제작소 근무)

려온 미첼 카메라
로 촬영하였다(유지
형, 2006: 35). 참고
로 〈주검의 상자〉 이
후, 미공보원에서 만
든 극영화는 양승룡
연출(1961)의 〈억지
봉(鳳)잡이, Bird of
Feather〉와 역시 양
승룡 연출(1962)인 〈
희망의 끈들, Litany
of Hope)이었다. 〈황
토길)이란 제목으로
개봉된 〈희망의 끈들
〉은 한센병 시인인 한
하운의 이야기이다
(심혜경, 2011: 27).

은 〈팔도강산〉 등의 감독으로 활동하게
되고, 이후에는 영화학도의 양성과 영화
관련 기업에 종사함으로써 한국영화산업
의 기초 확립에 일조를 하게 된다. 배석인
^(김한상, 2011a: 95에서 재인용)에 따르면 미공보원 필
름라이브러리에는 약 8,000편의 미국 문
화영화가 한글 말 더빙 판으로 보유되어
있었다. 이러한 필름라이브러리는 미공보원에 소속된 한국 영
화인들의 연출공부를 위한 자원으로 활용되었다. 또한 앞서 밝
힌 바처럼 상남영화제작소에 근무했던 한국인 직원들은 이후
한국영화제작기술의 중요한 인프라가 되었다.

끝으로 「경남영상위원회」 등은 이러한 역사적 사실에 주목
하고, 추후 관련된 프로젝트 등을 활성화시켜야 한다. 그리고
지역의 「창동영화제」 등을 통해 새롭게 파악된 영상자료들의
상영과 주제토론, 그리고 이의 확산 등이 이어져야 할 것이다.
스토리 텔링은 잊혀가는 과거사를 복원하여 의미 있는 소통의
장으로 끌어내는 것이기도 하다. 주위에 널린 문화적 유산들에

덧칠과 분칠만 한다고 해서 스토리 텔링이 되는 것이 아니다. 많은 사람들이 하나의 돌을 얹어 돌탑을 이루듯이 역사는 꾸준히 회자되고, 재생산되고 재해석 되어야 한다. 왜냐하면 "다큐멘터리, 뉴스릴, 아방가르드와 독립영화, 홈 무비, 산업영화, 정치광고, 과학기록, 인류학적인 기록, 여행기, 픽션 이야기─이 모든 작품들은 영화가 증언하는 세기의 공동체 기억으로 자리"(미국국립영화보존재단, 2006: 1, 최소원, 2011: 3에서 재인용)잡고 있기 때문이다.

일제 강점기의 조선영화: 1920~30년대 경남지역 강호(姜湖) 감독의 활동

강동진(1980), "일제하의 한국노동운동: 1920~30년대를 중심으로",

　　　안병직, 박성수 외, 「한국 근대 민족운동사」, 돌베개, 517–582.

강옥희 · 이순진 · 이영미(2006), 「식민지시대 대중예술인 사전」, 소도.

강 호(1962/2002), "라운규와 그의 예술", 김종욱 편저, 「춘사 나운규 영화 전작집」,

　　　국학자료원, 204–271.

구보학회(2008), 「박태원과 구인회」, 깊은샘.

김경일(1992), 「일제하 노동운동사」, 창작과 비평사.

김대호(1985), "일제하 영화운동의 전개와 영화운동론", 「창작과 비평」, 15(3): 67–96.

김수남(2011), 「광복 이전 조선영화사」, 월인.

김용섭(1980), "수탈을 위한 측량", 안병직, 박성수 외,

　　　「한국 근대 민족운동사」, 돌베개, 141–174.

김종욱(2010), "일제강점기 임화의 영화 체험과 조선영화론",

　　　「한국현대문학연구」, 31: 85–110.

김종원 · 정중헌(2001), 「우리 영화 100년」, 현암사.

김형윤(1996/1973), 「마산야화」, 도서출판 경남.

권환기념사업회(2014), 제11회 권환문학제 팜플렛.

남돈우(1992), 「일제하 민족영화에 대한 연구」,

　　　중앙대학교 신문방송대학원 석사학위논문.

문공 또는 유리광(2010), "나의 이야기(35)", http://blog.daum.net/dorbange/13

문관규(2012), "한국영화운동사에서 '영상시대'의 등장배경과 영화사적 의의",

　　　「씨네포럼」, 제14호: 359–388.

방현석(2000), 「아름다운 저항: 노동운동사 산책」, 일하는 사람들의 작은 책.

백태현(2015), 「자이니치코리언 영화에 나타난 정체성 재현 양상」,

　　　한국해양대학교 대학원 국제지역문화학과 석사학위논문.

삼천리 편집부(1940. 5. 1), "조선문화 급(及) 산업박람회, 영화 편", 「삼천리」, 제12권 제5호.

상 찬(2012/1924: 24), "숯불로 생명을 삼는 철공장",

　　안재성 편, 「잡지, 시대를 철하다」, 돌베개.

손위무(2002), "조선영화사", 김종욱 편저, 「춘사 나운규 영화 전작집」,

　　국학자료원, 436-442.

송창우(2010), "봉곡리, 강호 옛집의 기억", 〈경남도민일보〉, 10월 5일자.

송창우(2012), "송창우 시인이 찾은 '권환 시인의 고향, 창원 진전면 오서리",

　　〈경남신문〉, 10 월 4일자.

심 훈(1931), "조선영화인 언파레드", 「동광」, 제23호.

안 막(1932/1989), "조선 프롤레타리아예술운동 약사", 김재용 편, 「카프비평의 이해」,

　　풀빛, 615-633.

안종화(1962), 「조선영화측면비사」, 춘추각.

안종화(1938/2002), "조선영화 발달의 소고", 김종욱 편저, 「춘사 나운규 영화 전작집」,

　　국학자료원, 421-435.

이성철(2009), 「안토니오 그람시와 문화정치의 지형학: 일상생활의 사회학적 조망을 위하

　　여」, 호밀밭.

이성철·이치한(2011), 「영화가 노동을 만났을 때: 영화로 만나는 15개의 노동 이야기」,

　　호밀밭.

이성철(2013), "1950년대 경남지역 미국공보원(USIS)의 영화제작 활동: 창원의 상남영화제

　　작소를 중심으로", 지역사회학회, 「지역사회학」, 제14권 2호: 105-144.

이승기(2013), "흥행위주 작품과잉…한국영화 질적 저하 우려",

　　〈경남도민신문〉, 2013. 8. 28.

이억일(2002), "우리나라 사실주의 민족영화예술과 라운규",

　　김종욱 편저, 「춘사 나운규 영화 전작집」, 국학자료원, 272-295.

이영옥(2014), 「마산지역 고등공민학교의 역사적 고찰」, 경남대학교 대학원 석사학위논문.

이장열(2012), "연극영화인 강호의 삶과 문예정치활동 연구", 「한국 근대사의 문학탐사」,

　　한국학술정보(주), 117-140.

이정해(2007), "나운규의 영화연출론에 대한 어떤 '경향' 적 증언: 강호의 나운규론 읽기",

「영화연구」, 32호: 227-255.

이화진(2005), 「조선영화-소리의 도입에서 친일 영화까지」, 책세상.

이효인(1992), 「한국영화역사강의 1」, 이론과실천.

이효인(2010), "일제하 카프 영화인의 전향 논리 연구: 서광제, 박완식을 중심으로",

 「영화연구」, 45호: 387-421.

이효인(2012), "찬영회 연구", 「영화연구」, 53호: 243-268.

이효인(2013), "카프의 김유영과 프로키노 사사겐주 비교연구",

 「영화연구」, 57호: 323-360.

윤기정(2004), "영화시평", 서경석 편, 「윤기정 전집」, 역락, 470-476.

윤수하(2003), "〈네거리의 순이〉의 영화적 요소에 관한 연구",

 「한국시학연구」, 9집:181-205.

송창우(2010), "봉곡리, 강호 옛집의 기억", 경남도민일보, 2010. 10. 5.

송창우(2012), "송창우 시인이 찾은 '권환 시인의 고향' 창원 진전면 오서리",

 〈경남신문〉, 2012. 10. 4.

신춘식(2003), "일제하 치열했던 민족해방운동",

 마산·창원지역사연구회, 「마산·창원 역사 읽기」, 불휘, 79-87.

장석준·김덕련(2001), 「세계를 바꾸는 파업」, 이후.

전평국(2005), "초창기 한국영화비평에 관한 연구: 1920-1930년대 중반까지를 중심으로",

 한국콘텐츠학회논문집, 5권 6호: 193-208.

조희문(1999), "연쇄극 연구", 「영화연구」, 15호: 225-258.

조희문(2011), "한국영화: 문화와 운동, 정치의 경계", 「시대정신」, 여름호.

차민기(2003), "나라 잃은 시기 우리 지역의 민족교육자들",

 마산·창원지역사연구회, 「마산·창원 역사읽기」, 불휘, 123-128.

현순영(2013), "김유영론 1: 영화계 입문에서 구인회 결성 전까지",

 「국어문학」, 제54집: 427-465.

Pearson, Robert(2005), "초창기 영화",

 Geoffrey Nowell-Smith 편, 「옥스퍼드 세계영화사」, 열린책들, 36-48.

1950년대 경남지역 미국공보원(USIS)의 영화제작 활동 : 창원의 리버티니우스

강명구(1989), "담론구성과 사회계급: 커뮤니케이션 실천이론을 위하여",

　　「사회비평」, 제3호: 284-320.

강명구 · 백미숙 · 최이숙(2007), "'문화적 냉전'과 한국 최초의 텔레비전 HLKZ",

　　「한국언론학보」, 51권 5호: 5-33.

공영민(2011), "공보처 영화과와 영화인력: 대한 원조와 테드 코넌트를 중심으로",

　　한국영상자료원, 「냉전시대 한국의 문화영화: 테드 코넌트, 험프리 렌지 콜렉션을 중

　　심으로」, 29-65.

김민지(2012), "메마른 도심 골목골목 예술이 굽이굽이 흐르고: 미리 가본 창동 예술촌",

　　〈경남도민일보〉, 5월 21일자.

김원식(1967), "「리버티 뉴스」 15년의 명암", 「신동아」, 7월호: 289-295.

김태형(2004), "미국의 친미언론인 양성은 '공작' 수준", 〈오마이뉴스〉.

김한상(2012), "1950년대 주한미국공보원의 한국문화 재현과 지역적 위계의 생산: 리버티

　　프로덕션 제작 영화를 중심으로", 한국사회학회 전기사회학대회 자료집,

　　「소통과 전환의 사회학」, 별쇄본.

김한상 (2011a), "냉전체제와 내셔널 시네마의 혼종적 원천: 〈죽엄의 상자〉 등 김기영의 미공

　　보원(USIS) 문화영화를 중심으로", 「영화연구」, 47호: 87-111.

김한상(2011b), "1945-48년 주한미군정 및 주한미군사령부의 영화선전: 미국 국립문서기록

　　관리청(NARA) 소장 작품을 중심으로", 「미국사연구」, 제34집: 177 -212.

김형윤(1996/1973), 「마산야화」, 도서출판 경남.

미국국립영화보존재단(2006), 김재성 옮김, 「영화필름 보존 가이드: 아카이브, 도서관, 그리

　　고 박물관을 위한 기초 안내서」, 한국영상자료원.

심혜경(2011), "주한미공보원 영화과의 제작 환경과 한국영화인들: 해방에서 1960년대까

　　지", 한국영상자료원, 「냉전시대 한국의 문화영화: 테드 코넌트, 험프리 렌지 콜렉션을

　　중심으로」, 23-28.

이성철(2009), 「안토니오 그람시와 문화정치의 지형학: 일상생활의 사회학적 조망을 위하

여」, 호밀밭.

이승기(2009), 「마산영화 100년」, 마산문화원.

이순진(2010), "한국전쟁 후 냉전의 논리와 식민지 기억의 재구성: 1950년대 문화영화에서
　　　구축된 '이승만 서사'를 중심으로", 「기억과 전망」, 겨울호 통권 23호: 70-105.

이영일(2004), 「한국영화전사」, 소도.

유지형(2006), 「24년간의 대화: 김기영 감독 인터뷰집」, 도서출판 선.

염찬희(2006), "1950년대 영화의 작동방식과 냉전문화의 형성과의 관계에 대한 연구",
　　　「영화연구」, 29호: 195-221.

위경혜(2010), "한국전쟁이후~1960년대 문화영화의 지역 재현과 지역의 지방화",
　　　대중서사학회, 「대중서사연구」, 제24호: 337-363.

장영민(2007), "미국공보원의 5·10총선거 선전에 관한 고찰",
　　　「한국근현대사연구」, 여름호 제41집: 125-244.

장영민(2004), "정부 수립 이후(1948-1950) 미국의 선전정책",
　　　한국근현대사연구, 겨울호 제31집: 272-300.

조원옥(2008), "영화로 불러낸 기억의 변화, 홀로코스트 영화",
　　　「대구사학」, 제90집: 325-349.

차재영·염찬희(2012), 1950년대 주한 미공보원의 기록영화와 미국의 이미지 구축",
　　　「한국언론학보」, 56권 1호: 235-263.

최소원(2011), "'2011년 발굴전' 수집경과 보고: 테드 코넌트, 험프리 렌지 콜렉션, NARA
　　　수집 김기영 영화", 한국영상자료원, 「냉전시대 한국의 문화영화: 테드 코넌트, 험프리
　　　렌지 콜렉션을 중심으로」, 3-11.

한국영상자료원(2011), 「냉전시대 한국의 문화영화: 테드 코넌트, 험프리 렌지 콜렉션을중심
　　　으로」.

허은(2011), "냉전시대 미국의 민족국가 형성 개입과 헤게모니 구축의 최전선: 주한미공보원
　　　영화", 「한국사학보」, (155): 139-169.

허은(2008), "1960년대 미국의 한국 근대화 기획과 추진: 주한미공보원의 심리활동과 영화",
　　　「한국문학연구」, 35집: 197-246.

허은(2007), "미 점령군 통치하 '문명과 야만'의 교차",

　　「한국근현대사연구」, 제42집:151-186.

허은(2003), "1950년대 '주한 미공보원'(USIS)의 역할과 문화전파 지향",

　　「한국사학보」, 제15호: 227-259.

허정도(2010), '마산에 들어온 일본 군대", http://www.u-story.kr/251.

호현찬(2000), 「한국영화 100년」, 문학사상사.

호현찬(1962), "「자유의 종」 울려 10년. 상남 「라보」 현지 루포" 동아일보, 3. 26(4면).

황의순(2000), "겪어본 주한미국 대사만 13명", 한겨레, 2000.12.4.

Gramsci, Antonio(1986), 이상훈 옮김, 「옥중수고 1」, 거름.

Liem, Wol-san(2010), 「Telling the 'truth' to Koreans: U. S. Cultural Policy in South Korea
　　during the early Cold War, 1947-1967」, New York University.

Schmidt, Lewis(1989), "Interview with William G. Ridgeway", The Foreign Affairs Oral History
　　Collection of the Association for Diplomatic Studies and Training.

Turner, Graeme(1999), 임재철 외 옮김, 「대중영화의 이해」, 한나래.

마산문화협의회(1956), 「마산문화연감 1956: 해방 10주년 특집」.

마산문화협의회(1957), 「마산문화연감 1957」.

마산시사편찬위원회(2011), 「마산시사」.

마산시사편찬위원회(1997), 「마산시사」.

진해시사편찬위원회(1991), 「진해시사」.

마산 · 창원지역사연구회(2003), 「마산 · 창원 역사 읽기」, 불휘.

창원시사편찬위원회(1997), 「창원시사」.

* 인용한 신문기사들의 출처는 본문에 수록되어 있음.